義大利尋藝之旅

世界藝之旅 99

看展、拜訪藝術家、體驗義式鄉間生活

作者◎蕭佳佳

U0004925

Discover Italy with Mini

目錄

翡冷翠 23

卡拉拉 51

彼得拉桑塔 73

帕爾基 85

關於作者

蕭佳佳

　　1975年生於高雄。淡江建築研究所畢業。2015年策展艾曼紐·瑞奇亞洲首展「Cross Alone 穿越孤獨：一個人的哲學思考之後」(台北尚畫廊)。莎賓娜·費洛奇個展「未知的國度Unknown Boundary」(台南加力畫廊，新竹愛上藝廊)。2013年策展莎賓娜·費洛奇首次亞洲個展「過去的樣子，未來的樣子」(台南加力畫廊)。

　　著有《我們的義大利暑假作業》(本事文化，2013)、《過去的樣子，未來的樣子Your Future My Past》(田園城市，2013)、《遇見捉魚的男孩》(行人文化實驗室，2011)、《洛克巴里西》，第5屆皇冠大眾小說獎複審入圍(皇冠，2004)、《上海左右看》(藝術家，2003)。

Trentino-Alto
Adige

Friuli-Venezia
Giulia

Valle
d'Aosta

Lombardia

Veneto

★米蘭 Milano

★威尼斯
Venice / P.129

Piemonte

熱內亞
Genoa
★

五漁村
Cinque Terre / P.111

Emilia-Romagna

Liguria ★

薩爾札納 Sarzana / P.117

拉斯佩齊亞 La Spezia
塔拉羅 Tellaro / P.145
馬薩 Massa / P.125

★卡拉拉 Carrara / P.51

烏爾比諾
Urbino / P.99

★翡冷翠
Firenze / P.23

★

彼得拉桑塔
Pietrasanta / P.73

Toscana
托斯卡尼

帕爾基
Barchi / P.85
Marche

Adriatic Sea

阿西西★
Assisi

Ligurian Sea 比薩 Pisa

Umbria

Lazio

Abruzzo

★羅馬
Roma

Molise

Campania

Puglia

Sardegna
薩丁尼亞島

Tyrrhenian Sea

Basilicato

Calabria

Sicilia
西西里島

五漁村
一日火車券

翡冷翠公車票

威尼斯船票

馬尼諾馬里尼門票

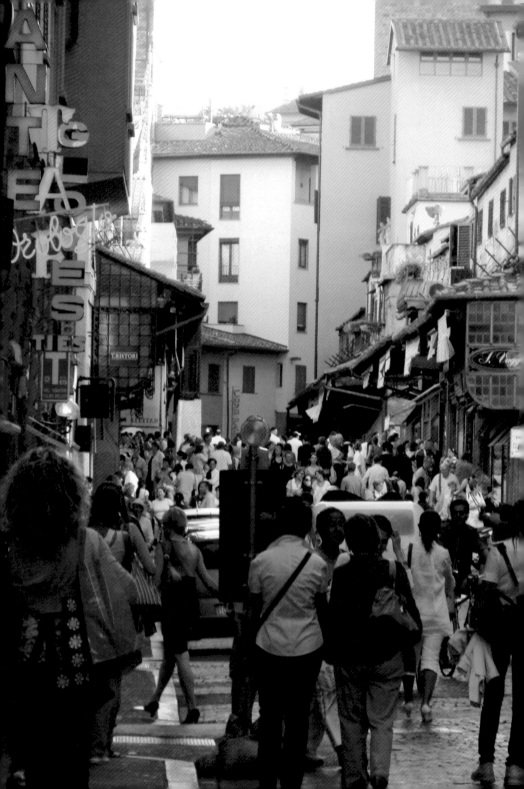

義大利與我

旅行是一種移動到各地，探訪未知，學習萃取當地美好事物的行為。找出自己與世界的關係，探索土地與人類的連結，將旅行地的態度和觀點，帶回家鄉栽種，長出另一株邁向未來的枝枒花朵和果實。

幾年前我為了寫一本關於義大利當代藝術家莎賓娜‧費洛奇（Sabina Feroci）的書，第一次走入義大利，來到翡冷翠，體驗藝術家曾經求學的城市是什麼模樣，想像藝術家如何在這座城市萃取歷史所累積出來的靈光。我獨自穿過人群，走過曾是屠宰市場，如今閃閃發亮的金匠橋，才知道，城市統治者的眼光與胸懷，對一座城市的改變能有多大、影響可有多遠。

在那之後，再過了一千多個日子，那本有關莎賓娜的書《遇見捉魚的男孩》（行人文化實驗室）出版了5年，時間像是一個隱形的編織者，默默不語，以它無窮盡的耐心，漸漸轉變我看待世界的角度，一塊塊建築起影響我走向未來的道路。

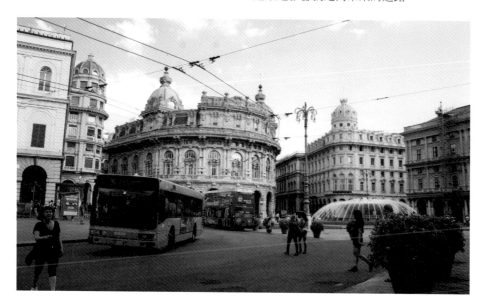

那些改變我的
義式人文與藝術

卡洛・科洛迪（Carlo Collodi）在托斯卡尼寫出小木偶皮諾丘（Pinocchio）說謊鼻子會變長的故事，讓全世界的孩子對說謊這件事記憶深刻。義大利金獎導演羅貝托・貝尼尼（Roberto Benigni）自編自演的《美麗人生》（La vita bella）中，以父親保護孩子的觀點來詮釋集中營生活，原本殘酷的集中營，在電影中竟成了捉迷藏的遊樂園。符號學權威安伯托・艾可（Umberto Eco，1932～2016年）以極度完美的古典文學邏輯，重新詮釋希特勒的共產黨宣言；這位對世事有著自我幽默觀點的重量級學者，對世界事件發表了感言，都會變成義大利報紙隔天的頭版頭條。

從歐洲跳蚤市場收藏的二手摩卡壺，每天早上替我煮出濃濃的義式咖啡。

義大利人擅長萃取。義大利雖然不生產咖啡，卻發明了摩卡壺來汲取咖啡中的菁華，養成人民每天飲用Espresso的習慣。羅馬人擅於學習，西元1世紀前的羅馬人在戰場上對於各個民族攻無不克，決勝點就在學習敵人的長處，修改自己的缺點，最後統治整個歐洲與部分的亞洲和非洲，以至到了今日，神聖羅馬帝國依然有著迷人的歷史魅力。

義大利也是個了解材料特性的民族，願意花時間研究，並與之對話。時尚品牌是義大利的名產，更是工藝到達一定的成熟度後，轉化為精巧藝術的最佳例子。這裡的人們吸吐著富含藝術的空氣，雙手靈巧地編織出精細美好的工藝，完美的良性循環，積累出紮實又龐雜的歷史，供世人抽絲剝繭，細細回味與品嘗。

逛書店找到義大利知名導演兼演員的羅貝托・貝尼尼（Roberto Benigni）的書封，書背後有艾可的推薦序。

在義大利書報攤蒐集來的報紙，頭版是艾可對阿拉伯世界的發言。2016年2月，艾可過世，是文學界和義大利的重大事件，義大利新聞也播出了他的告別式。艾可的作品依然會在我書櫃裡占據重要的地位。

追求美麗的喜悅

人類大概是唯二會爲了賞心悅目而蒐集非食物的生物，另一種生物是住在新幾內亞的花亭鳥（Bowerbird）。爲了取悅母鳥達到求偶目的，公鳥會去蒐集母鳥喜歡的東西，比方說藍色的羽毛、紅色的棉線、綠色的葉子、白色的蝸牛殼或骨頭。爲了延續自己的基因，擁有下一代，公鳥不辭辛苦集、集、集，集出自己的一片天來。可見，在這個世界裡，美色的確很重要。

美麗的事物，是我在人生中所熱愛且樂於追求的。用戀愛時的說法是這樣：「美，我愛你，至死不渝。」聽起來很噁心，不過，就是這樣子沒錯。美麗的事物包括什麼呢？令人感動的藝術，漂亮的人，好聽的音樂，準備盛開的花，枝枒上的嫩葉，

湛藍的天空配上剛好透光的白雲與好聞的空氣，光澤閃閃動人會跑來跑去的小孩們，適切的材料搭配恰到好處的尺寸，誠懇帶有知識的文字，幽默的文章等等，可讓生活舒服的人、事、物。而這些可以讓世界好過一點的美麗事物，也都恰好在義大利發展得有聲有色。

沒有計畫地鑽進小巷內，總會意外得到柳暗花明又一村的樂趣。

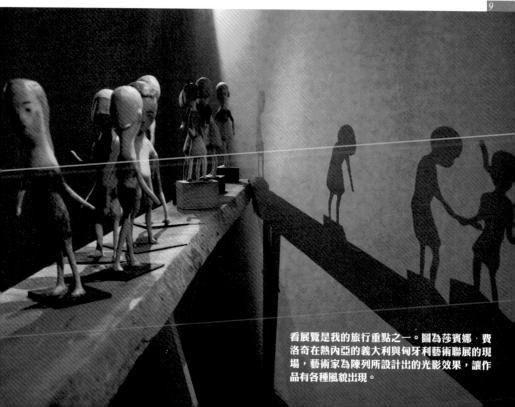

看展覽是我的旅行重點之一。圖爲莎賓娜・費洛奇在熱內亞的義大利與匈牙利藝術聯展的現場，藝術家爲陳列所設計出的光影效果，讓作品有各種風貌出現。

走在欣賞美色的道路上

　　食色，性也。食與色，其實也不過是人類發展與生存的兩項重要指標。義大利的食，不消多說，是美食家再怎麼寫，都會提到的南歐國度。色嘛，義大利男人出了名的有點色，不過他們色的很有技巧。我曾經在羅馬機場親眼看見一微胖的中年男子，為了貪看一位女子的美胸，在機場自動步道上，硬是在這位身穿露胸洋裝女子的面前，轉上一圈，眼睛不忘盯著酥胸滿滿看了2秒鐘，算是了了一樁他的小心願。

　　曾在日本旅遊作家澤木耕太郎的書上，讀過關於住在羅馬的日本女人如何評論被偷摸屁股這件事：日本男人和義大利男人都很色，他們都會偷摸女人的屁股，但是義大利男人摸的很有技巧。可見會摸與不

常在旅途中的小小細節裡，發現和人生有關的連結。老公寓有歲月的電鈴，反射拍照記錄的我，有如地方上的種種，正等著我去動手按鈴，展開彼此的緣份。

來自各地的藝術家，將他們的表演與創作，分享給對藝術有興趣的我們。

會摸，從女人的觀點看來，是很重要的，會摸是被尊重，不會摸則是被侵犯。天才與蠢材，只有一線之隔。調情與性騷擾，也只隔在一線。不過這一線，可能是傳承自社會文化或是家族傳統，人的行為畢竟還是環境的事呢。全世界的人因為異性相吸這天生的要件，應該都很色，只是因為文化差異，顯得各有各的模樣。

　　身為女人的我，因為性別和文化的關係，沒有辦法去摸男人的屁股，但是我也沒那麼有興趣去摸陌生男人的屁股也倒是真的。既然沒有屁股好摸，迷戀藝術的我，就繼續在旅行裡，挑戰自己的眼力、觀察力、未來鑑定力，尋找超級明日之星。

熱內亞的街道。歐洲人懂得保存珍貴的過去，讓每個時代巧妙地融合在城市裡。

親臨義大利

我曾帶著2歲半的兒子M旅居巴黎，與前面提到的義大利藝術家莎賓娜在法國認識。之後，我們陸續來到義大利五次，一次次慢慢體會羅馬競技場的壯闊、真實之口的觸感；遊走瀰漫宗教氣息的山城阿西西（Assisi）、比西元元年還古老的古符號城貝魯加（Perugia）、歐洲最古老的大學所在地波隆那（Pologna）；欣賞義大利聞名於世的古建築，如比薩斜塔（Torre Pendente）、萬神殿（Pantheon），以及藝術指標展覽的威尼斯雙年展（La Biennale di Venezia）等過去只從報章雜誌看到的風景。

6年後，M長大成為8歲大小孩，已經有點男子氣概，我帶著他和從未出國門的2歲半小妹m，再次探訪義大利，走過炎熱和寒冷共存的雙面威尼斯（Venezia），不讓美麗出走的翡冷翠（Firenze），以及米開朗基羅迷戀的大理石山城卡拉拉（Carrara）。

體驗藝術與生活

　　因為策展與藝術的工作，卡拉拉成為我每次到義大利必訪的小山城。這次我租了山城下離海邊騎單車15分鐘車程的小屋，帶著來自臺灣的收買人心小禮物：面膜、特色零嘴、東方風十足的陶製手機吊飾，與M兄妹倆模仿19世紀歐洲貴族的大旅行，小小壯遊了義大利一個半月。

　　卡拉拉小山城不大，卻很美，加上我第一位認識的義大利人就是當地人，幾年拜訪下來，我竟也跟著米開朗基羅迷戀上它。每來一次，就會發現這裡一點一點變得不一樣。比方說街頭上有個剛整理好的店面，店外栽種了兩棵銀亮色的橄欖樹，一副準備要開畫廊的模樣。或是小巷子裡，多了一家古書店，店裡的老書，因為

百年前的書頁，嗅起來好香好香。義大利人似乎是重新發現卡拉拉的美，回過頭來，要讓人氣充滿在這座以開礦聞名、態度誠懇的小山城。

　　67歲的爸爸，也剛好於6月中開始他的歐洲單人背包客自由行，他先走過了倫敦、愛丁堡、葡萄牙、西班牙，7月來到義大利和孫子們會面。8月底，他自己前往羅馬，最後從柏林回台灣，結束3個月的旅程。期間，好友湘玲、Irene、千媄、十歲小哥幫忙帶了新竹米粉、麻油，加上台南藝廊送的烏魚子，讓義大利友人嘗嘗專屬台灣的炒米粉、涼拌黃瓜和台式煎烏魚子的美妙滋味。

熱內亞的斯塔列諾公墓，因建築師卡羅・馬恰契尼（Carlo Maciachini，1818～1899年）的作品，成為歐洲著名的三大墓園之一。

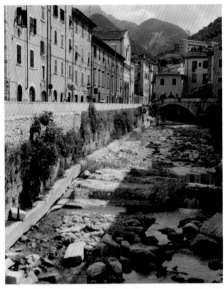

卡拉拉是我每次來義大利必到的城市。位在阿爾卑斯山脈的小山城，以純白色和煙灰色大理石著稱，自羅馬時代開產大理石至今。距海岸僅有10分鐘車程，與台灣的花蓮地區有著相似的地理位置與地質特色。

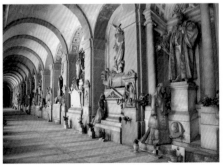

斯塔列諾公墓內的雕刻表現出對亡者逝去深刻的哀慟與思念。死亡是生命最終會面臨的一個階段，接近與正視死亡，讓我們在日常生活中，更加理解與認清什麼才是生命裡最重要的人事物。

尋著義大利數數不完的名勝古蹟與生活日常，我們探訪了位於熱內亞(Genoa)、因雕塑家作品聞名的斯塔列諾公墓(Staglieno Cimitero Monumentale)，搭火車去五漁村(Cinque Terre)的海潮間游泳，夜訪薩爾札納(Sarzana)的高級古董路邊攤市集，也來到富人別墅林立的隱密村落塔拉羅(Tellaro)吃晚餐。回國時，從義大利帶回佛羅倫斯的香皂、藝術家的書、卡拉拉的特產香料豬油拉多(Lardo)、拉斯佩齊亞(La Spezia)珠寶般的玫瑰糖、熱內亞覓得的涼鞋、衣服，和滿滿的回憶，讓小禮物再度來到台灣每位好朋友的手上。此外，莎賓娜推薦的卡通《粉紅泡泡先生》(BARBAPAPA)[註1]，也成為我和孩子間的好朋友，義大利則是我們聊天話題中，另一個像家的國度。

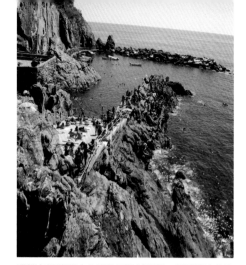

我們在滿是玩水人潮的五漁村海邊，度過涼爽的暑假。

註1：BARBAPAPA是歐洲的長壽卡通節目，改編自美國作家達魯斯·泰勒(Talus Taylor)與法國妻子安奈特·堤森(Annette Tison)1970年繪製的繪本。角色為泡泡糖形狀的彩色家族，描述粉紅色的爸爸、黑色的媽媽相遇，從土壤長出黃藍紅黑兄弟與綠紫橘姊妹。9人的大家庭，小孩們有各自的個性和興趣：音樂、繪畫、科學、運動、動物、閱讀、還有愛漂亮，每個人會依照遇到的環境與狀況變形，分工合作，共同解決生活上的問題。故事裡並探討了環保和建築問題，是個深具教育意味的兒童節目。

我們在義大利四處蒐集BARBAPAPA扭蛋機的玩具，從卡通認識歐洲。常與歐洲插畫合作的日本，近年來為這個節目發展了各式的周邊商品。我們也蒐集了書和DVD，讓兄妹倆更加愛上這個充滿創意的溫馨家族故事。

三個來自台灣的孩子們在五漁村的海灘，分享BARBAPAPA的水果糖。

藝術的傳承與交流

藝術欣賞是旅遊的重點之一。一個國家如果能把發展重心放在美術館和博物館,表示該國對於文化知識傳承的重視,從國民的日常生活一天天累積軟實力基礎,進而影響整體國力的發展。攤開世界地圖,以美術館為主題標記一番:英國有大英博物館、泰勒現代美術館,美國有古根漢美術館、MOCA當代美術館,日本有金澤21世紀美術館、青森美術館,瑞士有貝耶勒美術館,義大利有烏菲茲美術館,法國則有龐畢度中心、奧塞美術館、羅浮宮,這些美術館等同國家菁華區,集建築美學實力,是旅行途中認識該國菁華的最佳行程。

美術館經年累月收藏各國與該國重要藝術家的作品,為了讓藝術作品充分展現個性,建築空間力求極簡,發揮掌握空間結構的比例和材料,以自然和人工光線相互搭配表現作品,讓來訪者與作品產生對話。欣賞美術館建築本身是一種愉快的旅行經驗,精心規畫的諾大純色空間,緩和了在異地旅行的緊張感。經濟最為蓬勃的中國目前正積極邀請建築師設計多座國際級美術館,大興各地土木,美術館將成為未來發展的重要基礎。

因緣際會下,介紹與研究義大利當代藝術家成為我的工作與生活重心,遊走在網路資料與實際和藝術家們聊天後,我發現由於語言的關係,中文世界的我們經常藉由英文或日文的資料來認識歐洲,然而近百年來對其他國家沒有殖民野心的義大利,該國語言往往只在本國通行,所以直接義翻中的資料很少,若是再從英文和日文翻成中文,通常已是好幾年後的三手資料,這對跨國界的藝術傳播是很可惜的。

有了這樣的認知,我決定親自下海,藉由參訪藝術家工作室,把和藝術家們的交往經驗,寫成中文資料,讓華文世界的人們能直接看見義大利的當代藝術。希望小小的芽能慢慢茁壯,讓兩地的知識一點一滴交流,看看在未來可以交會出什麼樣的火花。

左:安東尼・葛雷姆HUMAN特展(見P.42)。
右:馬尼諾・馬里尼美術館(見P.44)。

卡拉拉山城中的精品旅館,米開朗基羅旅店,以藝術陳設建築空間。

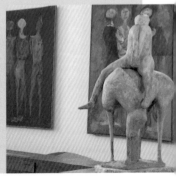

旅行小插曲

我和瑞典朋友伊娃（Eva）於2003年在尼泊爾機場認識，從此之後成為無國界的旅伴。2004年，她來台灣。2006年，我去瑞典。2008年同遊上海和雲南。2015年我們相約義大利翡冷翠，加上M兄妹，打算在暑假一塊遊走這座文藝復興之城，好好吃遍冰淇淋店。

不過人算總是不如天算，在我們即將出發前往義大利的前兩天，三朵颱風在台灣周圍陸續交會，因翡冷翠的公寓早在4月就已預訂，經過半天的思考，我決定攜帶兩枚小孩提前進行為期一個半月的義大利之旅。

為了避開颱風，
旅程提前拉開序幕

　　我們坐上飛機，遠離三朵颱風的暴風圈，朝轉機點法蘭克福機場出發。三人先在法蘭克福機場撐著時差，好不容易抵達佛羅倫斯機場，等待我們的又是新的問題：在這個每個人都有智慧手機的時代，沒有準備義大利電話卡的我就像摩登原始人，問東問西，費了一番功夫才找到難得一見的公共電話，聯繫上從未謀面的房東法畢歐先生（Mr. Fabio），約好半小時後見。

　　好不容易把小孩和行李都拉進計程車內後，我們終於能前往義大利友人幫忙找到的兩天暫住地，一間位在佛羅倫斯東南角、亞諾河（Arno River）以北馬奇巷（Via Macci）裡

下榻的短租公寓，提供洗衣機、廚房、餐具、電視、網路等完整的設備，是我們10天翡冷翠之旅溫暖的家。

M哥與m妹之看展搞笑紀念照。小孩的身體已進入義大利時間，逐漸適應旅行的不斷變動，學著隨遇而安。

的三樓小公寓。那之後的兩天，我們試著讓身體調整時差，卻經歷了一場母子三人因年齡不同而引發的精神與身體奮戰：第一天，小孩半夜不睡，吵著要吃飯、換衣服，兄妹兩人一直玩到清晨6點才沉沉睡著，媽媽雖有濃濃睡意卻一點也睡不著。第二天，半夜3點醒來，到清晨5點三個人仍然清醒，看著快要發白的天空，我們決定去外面散步，消耗仍停留在台灣時間的身體能量。

　　為了收買小孩跟著出來流浪旅行的心，我該賄賂的賄賂了，該發怒的也發完了，天使母親與魔鬼媽媽在48小時內發作完畢，於是，第三天上午，40歲阿母、8歲小哥哥與2歲半小小妹，一行三人，終於可以和平地在附近的小路閒蕩。

正在調整時差，睡到跌下床，仍不省人事的m妹。

在金匠橋憶起
徐四金小說《香水》

我張望著翡冷翠如美麗調色盤的櫥窗，穿梭如小說實現般的的迷人小巷，做著20年之後才有可能兌現的渺茫美夢。當我們走入如今以金飾店聞名、旅人暱稱為金匠橋的Ponte Vechio，我才想起徐四金（Patrick Süskind）在《香水》（Das parfum）裡描述葛奴乙被送到皮革工廠的際遇。小說中，在葛奴乙離開的那一夜，突然墜落河底的香水店，似乎就是在此處獲得如夢似幻的小說靈感；我有種與偶像徐四金在意識裡相遇的興奮。

我與孩子們在聖母百花大教堂（Santa Maria del Fiore）廣場旁的皮革店前躲太陽，店家有一座機械玩偶小人不分日夜地表演縫製皮夾的步驟，旁邊陳列刻印著象徵佛羅倫斯城市徽章的各色皮革紙簍桶，托斯卡尼的豐盛物產，可見一斑。兩個小孩好奇地觀察皮件店前製作皮件的機械玩偶，我則在一旁好好休息，預備要在夏日的豔陽天裡，繼續我們的探險旅程。

我們母子三人慢慢花時間在翡冷翠踱步，探訪這座城市的種種細節。

繪本無國界，語言不同的兩兄妹與瑪格麗塔和平共處一起閱讀故事書。

帶著小孩在翡冷翠的小公園和狗玩耍，一旁富有童真趣味的小木馬公共藝術，是義大利藝術家古里亞諾·托梅諾（Gialiano Tomaino）的作品。

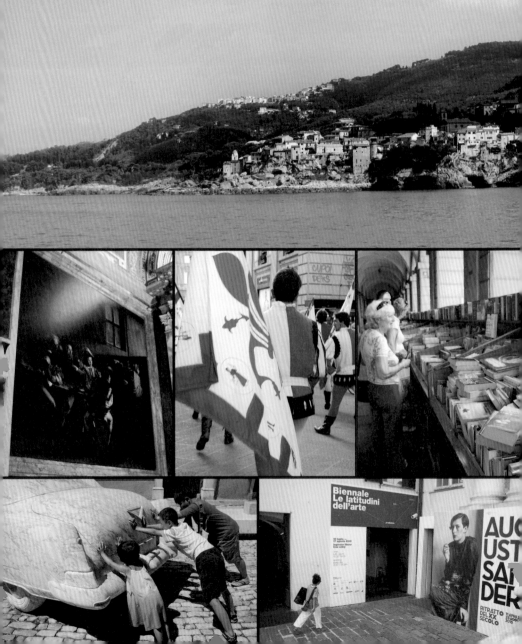

Italy

義大利　尋藝之旅

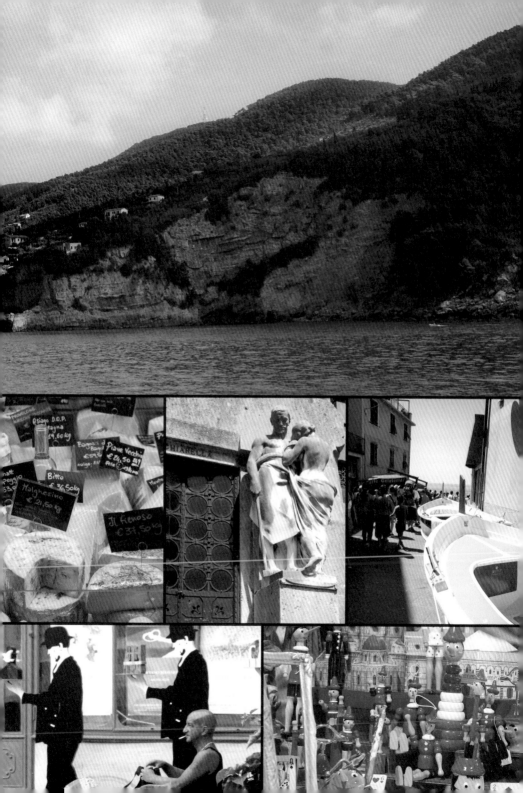

旅行是一種移動到各地，
探訪未知，學習萃取當地美好事物的行為。

踏上
藝術之旅

Firenze
翡冷翠 23

Cinque Terre
五漁村 111

翡冷翠
Firenze

義大利人在生活裡與藝術品相處的祕密，就隱藏在街道的大小細節中。從五花八門漂亮的電鈴，比例完美的信箱，到擺放在餐廳廁所裡的小油畫，這群懂得生活、動作慢、講話快的人們，就是能打造出屬於他們獨有的風格與美學。這座保留500多年文藝復興菁華的城，是如此的豐盛，值得我們一再挖掘下個細節，探尋翡冷翠的究竟。

Information

如何抵達

從台灣出發：
- 由台灣飛往歐洲各大城市，經由歐盟國入關轉機前往佛羅倫斯：如德國法蘭克福機場、荷蘭阿姆斯特丹機場、或法國戴高樂機場。
- 由台灣直飛義大利羅馬機場，由羅馬轉火車、巴士或飛機前往佛羅倫斯。華航直飛羅馬的班機，中途會在印度德里機場接駁歐亞的旅客。
- 如果從台灣飛羅馬再轉佛羅倫斯，建議最好先安排1～3天在羅馬過夜，讓身體調整時差，交通的行程也不至於太趕。

從佛羅倫斯機場進城：
- 一個人在佛羅倫斯機場可選擇€6的巴士入城，2個人以上建議選擇乘坐€10起跳的計程車入城，省掉找路的時間。

翡冷翠藝術展覽訊息

可於www.musefirenze.it查詢。

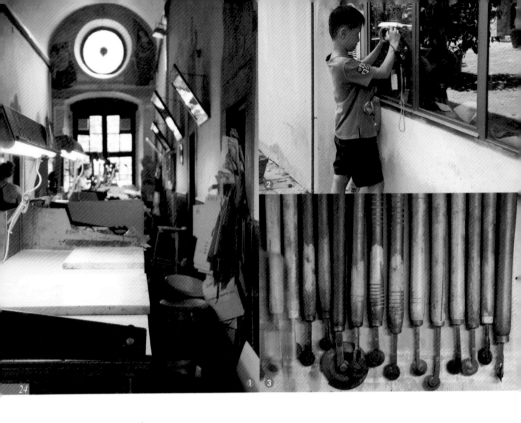

皮革店街的皮革香

我們像是尋找松露的小豬，丟棄大腦思考，改換身體嗅覺帶領我們尋著皮的味道，直探工坊入口。

Via San Giuseppe

　　我們恰恰住在13世紀建造的聖十字教堂（Basilica di Santa Croce）旁，隨興胡逛，晃到大教堂隱匿的側門邊，覓得一處將豐盛的托斯卡尼物產，發揮到淋漓盡致的「翡冷翠皮革工作坊」（Scuola del Cuoio Firenze）[註1]。Via San Giuseppe整條路上，兩步就有一家皮革店，甚至有一家店面櫥窗，以紅色卡典西德割字貼著簡體中文，說明店家師傅曾經受邀前往2010年上海世博會的義大利館云云等介紹，頗為出國表演感到驕傲，可見皮革工藝在義大利通往世界的窗口有其代表意義。

　　我們仨推著嬰兒車，探險似地跟著標示，步入靜謐的花園入口，轉了幾個小

皮革工匠培育之地

　　成立於二次世界大戰的工作坊，坐落在拱頂與高圓窗空間裡，有著義大利隨處可見的古老壁畫，歷史追溯至影響翡冷翠一切的梅迪奇家族（the Medici Family）時代。從工作台後加上背後鏡，可以想像工藝與工作桌和工具之間的神奇魔力。

　　鏡中反射出工作台上製作皮革的各式工具，排列整齊大大小小的金屬工具、皮件版型、經過切割的皮革半成品，雖然我們造訪的時間沒有工匠在此工作，但從館內的工作照片，依然能夠簡單想像工匠們在工作台前專心一致製作皮革狀況：切割過的皮革，經過工匠們靈巧的雙手，在工作台的聚光燈下，一針針密密縫製，一件一件的成品，讓看不見的時間，化成真實，誕生在人們眼前。

　　工作坊為期3小時到6個月，提供從義大利語到皮革剪裁與縫製作品等各種不同的課程，索價不菲。我這個帶著兩個小孩旅行的媽媽，只能暗自對著聖母瑪麗亞祈禱，M兄m妹可不要對此類奢侈品或習作課程有太高的興致，否則我可能得多打幾份工才供得起他們一趟工作坊。不過，要是他倆往後要送為娘的我漂亮的奢侈禮，我倒是會好好考慮考慮。

彎，來到小小修道院前，嬰兒車無法再繼續前進，我請m妹移動尊屁，要她自己起來走，m妹的小腳步入一階階不知有幾百年的石頭路。M哥臉貼著小花園邊的窗戶，回報他的發現，我和m妹也學著貼臉一望，一落落皮革與工作桌展開在眼前，確認我們來到佛羅倫斯的名產製造地，皮革工藝中心。

　　往花園盡頭的二樓走去，牽著m妹的小手拾階而上，淡淡的皮革氣味襲面而來，我們像是尋找松露的小豬，丟棄大腦思考，改換身體嗅覺帶領我們尋著皮的味道，直探工坊入口。

❶❷❸❹❺參觀皮革工坊，粗淺認識皮革工藝的工作場所和所需的技藝與工具，讓門外漢的我們了解，一件皮革製品需要多項步驟才能完成

註1：翡冷翠皮革工作坊網址：
　　　www.scuoladelcuoio.com

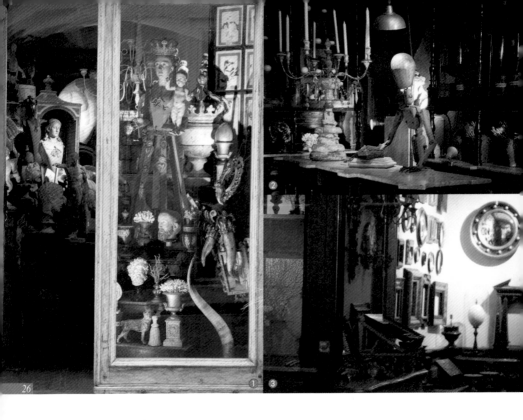

文藝復興的禮讚

看見工匠價值，讓藝術從日常出發

無論哪個時代的藝術家，似乎一再接受考驗：誰能有勇氣對抗勢力、不畏強權，誰能關心貼近平民的日常，誰能從各階層的各個角度出發，創造出自己的藝術風格，那麼他就能在歷史的長河，保有自己的一席之地。

工藝的細節，隱藏在生活中。工匠們在街角打造一處處增添風情的建築細節，使翡冷翠這座城市幾乎與藝術同名。當時的工匠們，似乎根本不在乎人們怎麼看待他們一手建起的房屋，總是默默不語，雕刻了種種細節，如果我們從路人的角度，由街上展望去，這些細節其實一點也不能清楚辨識，只看到巨型或與人等身的雕像們望著天空，對仰望他們的世人不屑一顧。仔細解讀起來，時時與材料和工具對話的工匠所在乎的，更像是獻給從天上俯看這個世界的眾神與天使，祈禱他們超越人類的力量，好好地保護這座保留了500年時光

的文藝復興之城。

　文藝復興時代的影響深遠，但往往讓人不知它是從哪裡開始，在哪裡劃下尾聲。如此落落長，橫跨幾百年的歷史故事，如果有人問起什麼是那個偉大時代最大的功勞？對我來說，那是一個觀念的轉變：將工匠提升到藝術家地位的神奇頭腦改造。這樣的時代巨轉，讓總是默默無名的工匠，開始占有一席之地。

　喬托（Giotto di Bondone，1226～1337年）這位第一個將名字簽在獻給神與教堂畫作上的畫匠，憑藉著不知哪裡來的勇氣與膽量，讓自己成為首位被稱作藝術家的畫師，後世則稱他為西方繪畫之父。有勇氣的故事，如此美好。拜喬托的簽名之舉所賜，後來的藝術家和收藏家，以至於藝術研究學者與經營者，更加重視簽名這一回事了。能代表一個人，甚至是代表其人格的簽名，如此重要。

❶❷❸街上的古董店裡，陳列出各個時代的歷史古物，成為義大利人家中美麗的裝飾與珍貴收藏
❹❺❻在街上隨時可以看到各個年代的藝術創作，翡冷翠以時間累積出這座城市的美好

圖片提供／許志忠

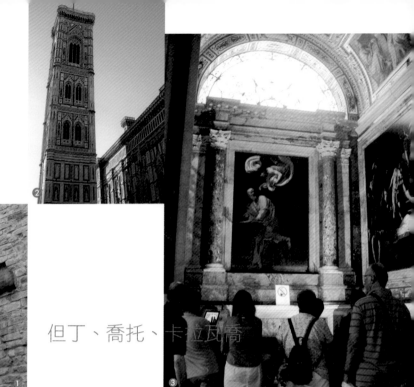

但丁、喬托、卡拉瓦喬

　　我們經過已成為博物館的但丁之家（Casa di Dante），走進但丁（Dante Alighieri，1265～1321年）在世時習慣前往的聖馬蒂諾主教教堂（San Martino del Vescovo）。這座創立於西元986年的教堂曾毀於地震，義大利修舊如舊的觀念和技術，使之重建後，仍能繼續讓我們心神領會但丁曾所在的空間。

　　但丁以宏觀的角度看待他所要陳述的故事，使用統一的文字創作出《神曲》（Divina Commedia），呈現給大眾更多文學作品，奠定民間的義大利語基礎。

　　　　後世的人們不一定讀過《神曲》，然而但丁所視為珍貴的「平民的語言」
　　　　被流傳下來，是影響後世語言發展的重要轉變。

　　在風格逐漸明朗之前，為文藝復興長達幾百年的時代奠定基礎的喬托與但丁，同為好友，分別以繪畫和文學創作，互相影響對方的想法，兩人都以常民角度去創作屬於他們的藝術。再看看比喬托與但丁晚了約兩世紀出生的卡拉瓦喬（Michelangelo Merisi da Caravaggio，1571～1610年），他不以當時聖像畫裡美輪美奐的人物為創作方向，而是選擇街上的人們作為畫中主角，以描述常民日常詮釋聖經故事的繪畫風格，讓宗教更加貼近普羅

大眾的生活，這樣的觀點持續影響後世對於藝術的觀念和發展。

無論哪個時代的藝術家，似乎一再接受考驗：誰能有勇氣對抗勢力、不畏強權，誰能關心貼近平民的日常，誰能從各階層的各個角度出發，創造出自己的藝術風格，那麼他就能在歷史的長河，保有自己的一席之地。

① 但丁之家博物館外牆
② 聖母百花大教堂的喬托鐘樓
③ 卡拉瓦喬畫作《聖馬太與天使》(Saint Matthew and the Angel，1602年)
④ 路邊的創作塗鴉：拿著油漆刷和油漆桶的工匠天使
⑤ 在翡冷翠街上發現的城市小細節：彩繪門框
⑥ 下榻三晚的翡冷翠短租公寓窗外景色，小陽台因植物而賞心悅目

細節裡蘊含的豐富美感

義大利人在生活裡與藝術品相處的祕密，就隱藏在街道的大小細節中。從五花八門漂亮的電鈴，比例完美的信箱，到擺放在餐廳超迷你廁所私密空間裡的小幅油畫，這群懂得生活、動作慢、講話快的人們，就是能打造出屬於他們獨有的風格與美學。

怎麼創造很重要，但如何保養也同樣重要。有人在街道圍牆上畫了拿著油漆刷和油漆桶的工匠天使，讓我們了解了文化、信仰、藝術、幽默感以及生活態度，該怎麼融為一體。這座保留500多年文藝復興菁華的城，是如此的豐盛，值得我們一再挖掘下個細節，探尋翡冷翠的究竟。

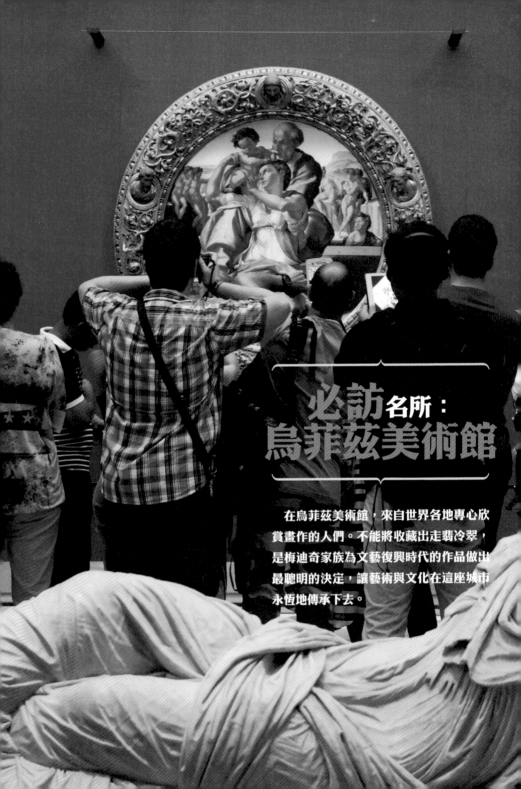

必訪名所：
烏菲茲美術館

在烏菲茲美術館，來自世界各地專心欣賞畫作的人們。不能將收藏出走翡冷翠，是梅迪奇家族為文藝復興時代的作品做出最聰明的決定，讓藝術與文化在這座城市永恆地傳承下去。

梅迪奇家族
留給世人的文化財

　　烏菲茲美術館是翡冷翠標準的排隊名所。每天排得長長的參觀隊伍，挑戰每個朝聖者，培養對待藝術的耐心。16世紀中葉，梅迪奇家族將世代的收藏，全數捐獻給這個城市，美術館命名為Galleria degli Uffizi。「Uffizi」義大利文原意為政務廳，更現代的說法，就是辦公室。依照合約約定，烏菲茲館內的收藏品，一律不能離開翡冷翠，想要一窺文藝復興時代最珍貴的收藏，請到烏菲茲來排隊。

　　　　　這應該可以算是人類文明史上最聰明、最厲害的一紙合約，一張我最想親
　　　　　眼看看的神奇合約。

　　話說從13～17世紀，梅迪奇家族崛起於羊毛加工生意，成功的經商之道，讓家族財富快速累積，影響力與日俱增，從後世的結果來看，可以說梅迪奇的家族發展史，幾乎同等於翡冷翠的歷史，也影響了歐洲的各個領域。真正使梅迪奇家族更加茁壯、閃閃發光的致富之道，是金融業務，梅迪奇銀行後來成為歐洲最興旺和最受尊敬的銀行。

　　這次旅行，我帶著《記帳遊戲：會計制度如何建立當代金融系統，又如何毀滅這個星球》(行人文化實驗室)，在義大利以身歷其境的心情來讀這本書，作者撰寫15世紀以降的複式記帳法，如何影響歐洲與全球金融。

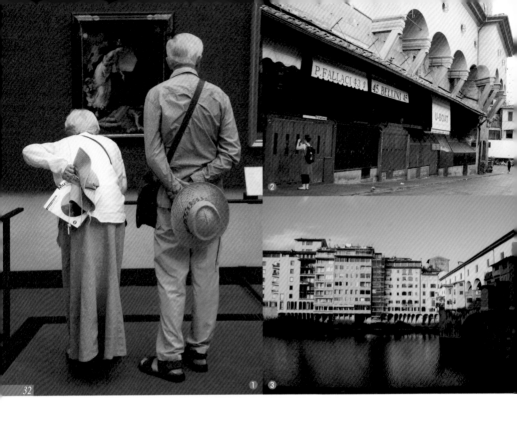

　　梅迪奇家族從銀行家開始，進而躋身政治家、教士、貴族，逐步成為佛羅倫斯以及義大利，乃至於歐洲上流社會的頂尖家族。家族裡曾產生了4位教宗（在當時，宗教具有最大的社會影響力）。梅迪奇家族最重大的成就在於影響歐洲的藝術和建築，讓家族贏得「文藝復興教父」的美譽。

　　喬凡尼（Giovanni di Lorenzo de' Medici，1475～1521年）啟迪了梅迪奇家族和藝術的不解之緣，家族開始收藏藝術，並贊助藝術家的生活所需，後人也持續對藝術收藏保有高度興趣，家族在當時進行大量且有系列的藝術收藏，包括各類的雕塑與繪畫。最燦爛的一筆贊助紀錄，就是義大利人最引以為傲的藝術家——米開朗基羅（Michelangelo Buonarroti，1475～1564年）。

　　梅迪奇家族在翡冷翠的各條大街小巷，留下許多美麗的建築，至今成為義大利歷史與觀光的著名景點，除了成為文藝復興時代藝術品代表指標的烏菲茲美術館，還有碧提宮（Palazzo Pitti）、波波利花園（Giardino di Boboli）和貝爾維德勒別墅（Forte di Belvedere），讓身處21世紀的我們，有機會看見累積了800年的菁華。在科學方面，他們十分有遠見地贊助達文西（Leonardo da Vinci，1452～1519年）和伽利略（Galileo Galilei，1564～1642年），讓科學在義大利扎下穩固的根基。

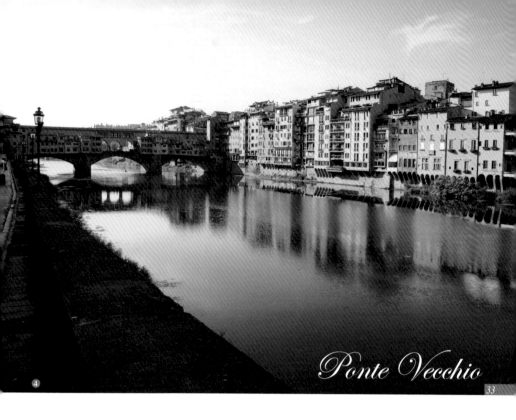

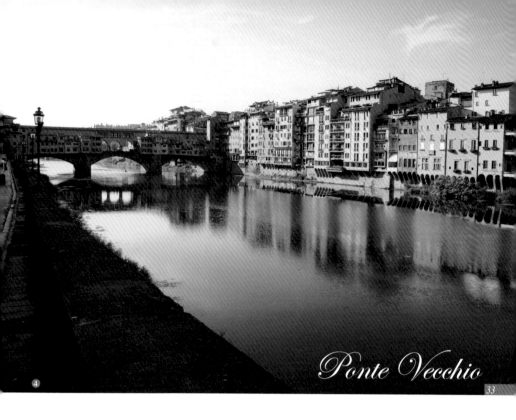

Ponte Vecchio

用早起戰略，
節省現場購票時間

　　烏菲茲美術館是這次旅行的重頭戲。義大利朋友已盡了全力，想幫我們上網訂票，不過，由於網路上的限量門票實在很難買到，加上義大利人思考與做事的方式比較複雜，所以求人不如求己，想起當年清晨信步前往聖母百花大教堂（Santa Maria del Fiore）的經驗，我心生一計，以早起的鳥兒有蟲吃的觀點，和Eva計畫隔天早上6點半起床，從住處散步到烏菲茲，7點半開始排隊，以美術館8點半開館來看，我想我們應該會排在前10名（其實在得知網路上買不到票的當天下午，我們就先嘗試從住處走到烏菲茲美術館，精密計算過大約要花多少時間）。

　　隔天清晨，身體微恙的M哥仍在睡夢中，我決定讓他好好休息，抱起m妹，換好紙尿布，準備好嬰兒推車，臨出門前，我還提醒Eva要帶護照。不知道哪裡來的想法，我一直覺得，進入烏菲茲這麼重要的美術館，得獻上護照才能買到門票，但是又不知為什麼，我雖然提醒了Eva，自己卻仍然沒有帶那本自認為最重要的護照。

　　翡冷翠的清晨，一路上沒人，我們開心地邊逛邊拍照，準時在7點半，來到仰慕

❶ 在烏菲茲美術館，來自世界各地專心欣賞畫作的人們。不能將收藏出走翡冷翠，是梅迪奇家族為文藝復興時代的作品做出最聰明的決定，讓藝術與文化在這座城市永恆地傳承下去
❷❸❹ 清晨接近6點半的金匠橋，靜謐且寧靜

已久的烏菲茲美術館入口，如計畫中的一模一樣，進入隊伍的前10名。不過，這裡的排隊說明是以義大利風格來標示，實在讓人看不太懂到底得怎麼排——國際知名的烏菲茲，仍然保有義大利式的超級自信，也就是，一片混亂，所以就算搶得先機，還是沒有人敢掉以輕心，每隻早起的鳥兒，乖乖地安靜你看我、我看你，試著建立起排隊的秩序。

　　Eva、我與m妹，坐在等候長椅的位子，和一樣是外國人的日本旅客有一搭沒一搭地聊聊，我胡亂東張西望，三不五時得安撫永遠在動的m妹，我看著英文和義大利文的雙語跑馬燈，趁機練習英語閱讀力。

　　跑馬燈落落長地說明該怎麼買票：團體票、預定票、10歐元、13歐元、15歐元、20歐元，如何租借導覽機、需要什麼證件等，有的沒的資訊，就像義大利人聊天的亂無章法，沒重點地說了很多。

　　我不知哪裡來的神來之看，在跑馬燈上發現有護照一詞，才驚覺自己沒帶護照這件事，我心驚地想著：「啊，原來烏菲茲真的這麼嚴格，需要護照才能買票！」頓時之間，我突然變得很緊張，跟Eva說，我忘了帶護照，急著要搞清楚狀況，又向前一位日本旅客一問，她說她的護照一向都帶在身上。「天啊～護照！」轟隆隆地在我心裡敲著大鼓。我立馬跟Eva說，我得回去拿才行，沒有再次請她幫忙確認到底跑馬燈寫了些什麼，便匆匆推著m妹，告別Eva趕回公寓拿護照。Eva說，如果我沒辦法在開館之前回來，她就會先進去參觀。

一場誤會

　　快步離開烏菲茲後，我選擇搭上還搞不
太清楚路線和上下車站的公車，心中盤算
這是最快的方式，衝回四樓公寓取護照，
來回推著嬰兒車，費了九牛二虎之力，滿
頭大汗地回到烏菲茲。這有名的排隊店，
已在30分鐘之內，至少已經排了100多人，
看不見Eva，我推測她已經如願以償，走入
文藝復興的藝術世界。我推著m妹苦笑地

排入隊伍中，心想，沒關係，至少我今天
可以進入烏菲茲，欣賞美麗的畫作，值得
值得。

　　8點半，如牛步前進的對伍開始前進，
不過每隔30分鐘，才放20個人入館，慢慢
地移動一次，讓排隊的旅客，吃足義大利
式的派頭。坐不住的m妹，在欄杆上攀爬
著，我開來無事，和前後分別來自德國、
美國和義大利的旅客聊天。第一件事，我
笨笨地問他們，有沒有帶護照，天真的美

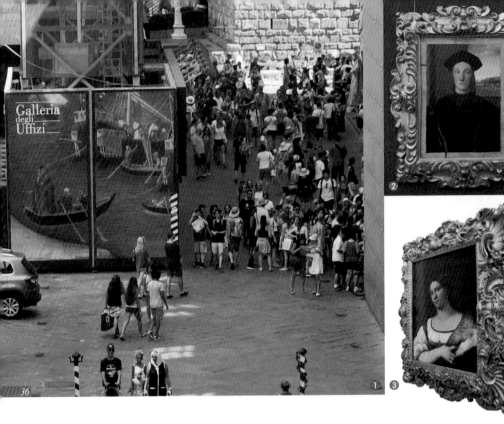

國旅客回答說，他去過世界各地的美術館，沒有一間要護照才能買票的。我還義正辭嚴地說，烏菲茲要護照才能買票喔。義大利旅客則是以疑惑的心情，慶幸自己有帶身份證。

第二件事，我說我7點半來排隊時，人還很少，沒想到，現在人這麼多。排在我後面的婆婆很驚訝地看著我，7點半！是啊，7點半喔，很早吧。我一方面驕傲一方面懊惱地解釋著為什麼自己現在還在這裡，依舊渾然不知地陷在護照的幻境裡。

排了約1小時後，前面的德國一家人，已經受不了排隊的緩慢，決定放棄烏菲茲行程，6個人一起離開隊伍。我扶著在欄杆扭來扭去的m妹，無聊地看著逐漸接近視線的跑馬燈。一次次播放雙語的跑馬燈，閃爍著我快要會背誦的資訊，在有護照一詞的那一頁，我定睛一看，原來是租借畫作導覽機需要押護照，而不是買票。我這才發現，自己的英文有多麼的爛，個性有多麼的急躁，行為有多麼的莽撞，簡而言之就是「笨」。又過了一個小時之後，「我是笨蛋，烏菲茲買門票不用護照。」我在心裡默默吶喊地買票，終於進入烏菲茲。

❶梅迪奇家族用藝術改變了一座城市
❷❸館藏的梅迪奇肖像畫是研究貴族生活的史料
❹一番折騰後終於買到的烏菲茲門票

結合設計與教學的菜市場

逛市場是最能貼近當地生活的旅行。翡冷翠中央市集,是讓遊客認識義大利飲食文化的漂亮菜市場,提供經過現代設計包裝的傳統食物,各店家的擺設也美崙美奐。

除了祭五臟廟滿足口腹之慾的基本服務,這裡另有烹飪教學,以各種角度介紹托斯卡尼食物,結合設計與教學,也讓廚師地位大大地提升。讓每一種工作(如原本被視為工匠的藝術家)的專業知識能繼續傳承,並在社會上得到適切的尊重,是我在義大利體認到非常值得學習的價值觀。

我想起在熱內亞(Genoa)發現一家香料專門店,店家讓每一樣小小的香料都有自己的名字與介紹,我們忍不住用鼻子聞聞各種香料,採買幾樣回家,讓嗅覺和舌尖帶我們認識與記憶義大利。店主看到我們好奇的拍照,不忘擺出情聖的飛吻,義大利的人們,果真像他們賣的香料,熱情如火地為生活添加許多樂趣。

與小孩同遊美術館，行？不行？

順利進入烏菲茲後，接下來的重頭戲，不是那幾百年收藏來的畫作，而是怎麼跟m妹和平相處地看畫。經過護照事件的折騰，我已經有點疲累，m妹則是開始進入想睡覺又睡不著的吵鬧預備階段。館內人山人海，以m妹的視角高度，她大概只能看到來自世界各地，滿坑滿谷的屁股和大腿。米開朗基羅廳的遊客實在太多，大家各自以母語沸沸騰騰地熱烈討論，根本沒辦法好好看畫。有鑑於這個情勢，我迅速挑選畫作，抱起m妹，以她能夠看清畫作的高度，和自學自創的導覽，向她說明米氏畫作風格特色：肌肉與表情的線條、顏色的運用、整體畫作的平衡、外框的選擇、展區背景顏色的搭配。m妹不知有沒有聽懂，我們就這樣匆匆結束米開朗基羅的賞析時間。

烏菲茲美術館的陳列與配色方式，充分展現義大利人對於色彩的美感。

美術館天花板與牆角的溼壁畫，是義大利建築中的裝飾菁華。特別的技法讓顏色與構圖恆久留存，展現出義大利人讓生活與藝術時時刻刻結合在一起的特色。

到了下一廳，是我很愛的有馬場景的大型畫作，人很少，正當我準備自創的沉醉在千軍萬馬的氣勢裡時，m妹開始以她歌劇般的嗓音，既不是哭又不是叫的在試音出聲，我低著嗓音要她小聲一點，她像是抓住我的把柄般，不但不小聲，還加重分貝、提高音量，更大聲的「嗚啊～嗚啊～」地叫著。展覽廳裡迴盪著她的聲音，展廳人員回看著我們，我感到鄙夷不耐的眼光陣陣射來。美術館要維持安靜，是賞畫的基本態度，這是從0歲到99歲的規則，舉世皆準。我教小孩的基本原則是：不要影響別人。生氣失落的我，只好推著還在練開嗓的m妹，忍痛離開有馬廳。

用小孩的眼光一同欣賞藝術

好不容易來到烏菲茲，我實在很想好好看畫，我試著威脅利誘m妹，不過她可不吃這一套，兩個人在廳外的長廊上，她邊哭、我邊罵，還是止不住她的吵鬧聲，過路的遊客，以既好奇還有「真是可憐」的

表情，望著我們。我坐在長椅上，以快要哭出來的心情，抱著滿是淚痕的m妹，承認帶小孩進行烏菲茲之旅的高困難度，我決定採用m妹2歲半的眼光看待烏菲茲的珍藏。我跟m妹說：「我們去找ㄋㄟㄋㄟ吧。」聽到有奶喝，m妹眼睛一亮，不哭也不鬧，乖乖跟著媽媽看畫去。

小孩的烏菲茲現場導覽如下：看到露出一半乳房的聖母瑪利亞抱聖嬰像，我就問：「ㄋㄟㄋㄟ在哪裡？」m妹很高興的說：「在那裡。」好，下一幅。我推著m妹，進入2歲半小孩的思考邏輯，開心地看畫去。接下來，我看到在展覽廳地上打滾哭鬧的孩子們，一邊為他們擔憂，一邊心裡得意地想：來自世界各地的阿爸阿母，想要讓小孩乖乖看畫，是有方法的！那就是，降低高度，用孩子們的眼光看世界。

m妹最愛的哺乳聖母像，讓她在烏菲茲美術館裡找到生活的親切感。

古畫中，表現出書籍是傳遞知識的重要媒介。

在聖像和梅迪奇家族畫作的構圖中，有很多裸體的小天使與小孩的形象，所以我們還發展了「哥哥在哪裡？」「小雞雞在哪裡？」的遊戲。這樣聽起來，可能對聖母和梅迪奇家很不好意思。不過，換另一個角度想，如果梅迪奇家族和聖母看到這般景象，連來自東方的2歲小孩都可以欣賞他們，地下有知，應該會很高興吧。

Happy Ending

我們母女二人，就這麼和文藝復興的畫，一邊玩著捉迷藏的遊戲，一邊來到二樓的小餐廳吃點心。m妹喝飽吃足，加上前期哭鬧與後期和畫作小天使玩躲貓貓後，在一幅鉛筆素描的畫作前睡著。看見她甜甜的睡容，我既欣慰又感動。欣慰的是，m妹和我看了半場文藝復興的畫，感動的是，她終於睡著了。在素描畫作前，我做好在推車的萬全防護措施：把m妹的腳放在推車橫桿上、加衣物讓她飽暖、調整推車上的行李位置，讓m妹和所有重量平衡。我高高興興地推著睡著的她，繼續我的烏菲茲行程。

回想起M哥2歲半的時候，是在逛巴黎龐畢度美術館時坐在嬰兒車裡睡著的，現在輪到2歲半的m妹在義大利烏菲茲美術館睡著。瘋狂阿母我真是不知死活，帶著學齡前兒童進行難度極高的美術館藝術之旅，自以為讓小兒在還沒有受到世俗世界的影響前，讓美術氣氛，先行進入他們的認知系統。

台灣什麼都好，就是需要適度的「美」來讓大家緩和生活壓力，台灣也有很好的產品，但是就是說不出哪裡怪的美感，或許這是台灣的特色吧，我到了不惑之年後，總是這樣安慰自己。台灣仍然有讓這個社會成長的很多空間，等著有理想有抱負的少年人去實現。

我開開心心地逛完我的烏菲茲巡禮後，皇天不負苦心人，老天爺在最後還給了我一份大禮。事情的經過是這樣的：由於我推著嬰兒車，沒有辦法單人徒手搬車到下一層的出口，上面還有義大利人最愛的小小孩在熟睡，左顧右盼，找不到任何電梯或電扶梯等設備，只好回頭詢問館方服務人員該怎麼辦。

m妹參觀展覽後沉沉地睡著，讓M媽終於可以自由
推著嬰兒車，享受與藝術品的安靜對話。

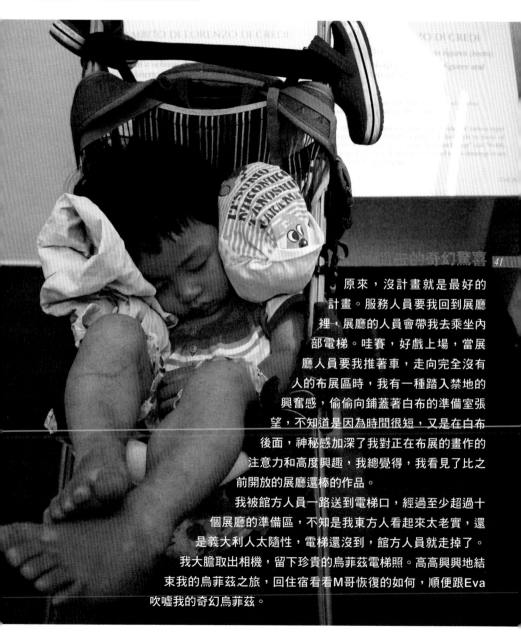

原來，沒計畫就是最好的計畫。服務人員要我回到展廳裡，展廳的人員會帶我去乘坐內部電梯。哇賽，好戲上場，當展廳人員要我推著車，走向完全沒有人的布展區時，我有一種踏入禁地的興奮感，偷偷向鋪蓋著白布的準備室張望，不知道是因為時間很短，又是在白布後面，神秘感加深了我對正在布展的畫作的注意力和高度興趣，我總覺得，我看見了比之前開放的展廳還棒的作品。

我被館方人員一路送到電梯口，經過至少超過十個展廳的準備區，不知是我東方人看起來太老實，還是義大利人太隨性，電梯還沒到，館方人員就走掉了。

我大膽取出相機，留下珍貴的烏菲茲電梯照。高高興興地結束我的烏菲茲之旅，回住宿看看M哥恢復的如何，順便跟Eva吹噓我的奇幻烏菲茲。

安東尼·葛姆雷
Antony Gormley (1950～)

HUMAN特展

國　　籍：英國
作品特色：以多種方式與材料，幾經抽象後，用雕塑表現人體的種種姿態。表現出每
　　　　　個人都是宇宙的一小部分，我們的身體，如同時空中微塵般地存在
知名創作：《嘗試新眼光看世界》(Testing a World View，獲1994年特納獎Turner
　　　　　Prize)。《北方天使》(Angel of the North，1998，現為北英格蘭著名地標)
網　　址：www.antonygormley.com

搭上開往米開朗基羅廣場(Piazzale Michelangelo)的巴士，我們穿越巷弄，來到位在俯瞰佛羅倫斯山丘上的古堡區，欣賞安東尼·葛姆雷的作品與古堡空間的對話。

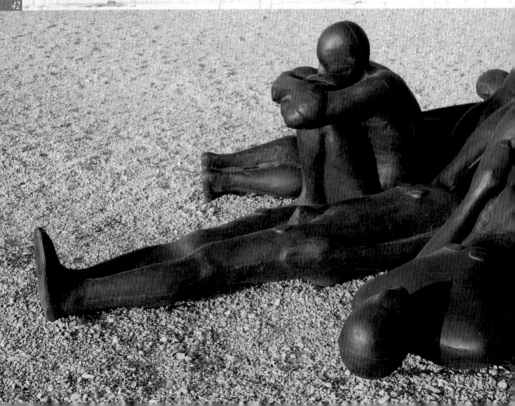

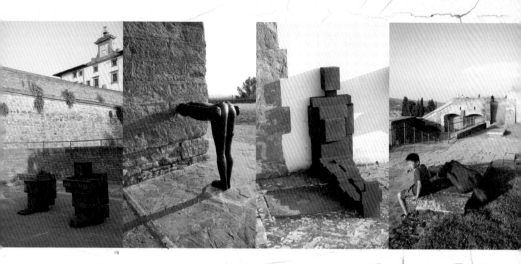

　　「HUMAN」是1950年出生於倫敦的藝術家安東尼‧葛姆雷在佛羅倫斯的作品展。在2015年4月至9月，佛羅倫斯街上的各個角落，都可以看到這位世界知名藝術家的宣傳廣告。

　　這位藝術家好像非要找到一個明確的答案般不可，對於人體一再練習。縱觀他30年來的一系列作品，對他來說，彷彿人體四肢的各種姿態是一件極為不尋常的事，讓這位藝術家每每像是初見般覺得新鮮有趣。他可以每天重新以各種方式，如平面的繪畫、素描，或加入簡化元素的立體雕塑，與建築和自然空間進行不斷的演化，用來詮釋我們再也熟悉不過的人體。

　　他在佛羅倫斯古堡內各種建築空間中的展覽：古堡的城牆、房間的角落或是開放的城堡階梯、平台廣場上，置放著銅鑄的抽象單件塊狀人體，以及介於具象而簡化的堆疊人體。

　　這些作品讓觀者重新看待我們的身體，或許我們可以這樣體認：身體是上天賦予每個人最美好的藝術品。而我們也可以誠實地反問自己：我真的認識自己嗎？

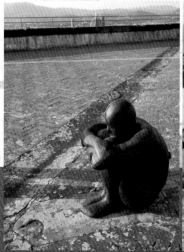

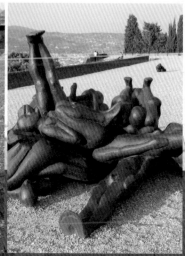

安東尼‧葛雷姆的作品《CRITICAL MASS II》(1995)。

遇見藝術家

馬尼諾·馬里尼
Marino Marini (1901～1980)

同名美術館

國　　籍：義大利
作品特色：富有戲劇效果的抽象雕塑
知名創作：《馬與騎士》(Horse and Rider，1952～1953)
網　　址：www.museomarinomarini.it

　　馬尼諾·馬里尼是莎賓娜很喜歡的藝術家，她推薦我去典藏這位大師作品的美術館，我帶著M哥m妹一路拿地圖問路，順利來到翡冷翠市中心，由超過千年歷史的聖龐加爵老教堂(Basilica di San Pancrazio)改建而成、現以藝術家為名的「馬尼諾·馬里尼美術館」(Museo Marino Marini)。

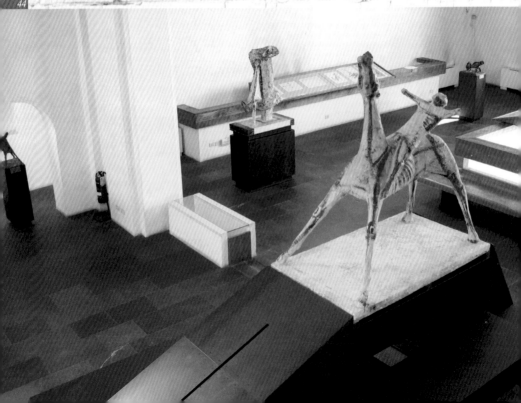

　　長期研究人體的馬里尼喜歡騎馬，他把在馬背上與這種高貴敏感的動物互動的經驗，作為創作靈感，追求一種平衡與緊張並存的動態感，成為他重要且知名的一組系列創作。從小型作品到大型公共藝術，由具象逐漸走向抽象，透過各種尺寸雕塑的比例變化，一步步從立體走回單純的線條表現。

　　肖像系列的半身頭像，充分掌握人類五官安靜時的神韻。部分中型雕塑讓繪畫線條直接自由地流瀉在立體作品上。1936年獲羅馬大獎（Prix de Rome），與當時活躍的藝術家亞伯托·賈克梅第(註1)、亨利·摩爾(註2)分別在巴黎與倫敦相識。

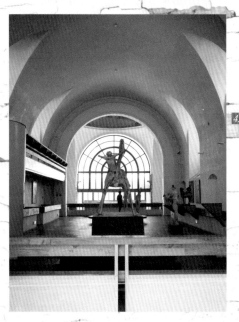

由聖龐加爵老教堂(Basilica di San Pancrazio)改建的馬里尼美術館，陳列空間與作品相結合，展示這位藝術家的各種系列作品。教堂的挑高空間，能夠充分表現馬里尼的大型抽象作品。

註1：Alberto Ciacometti，1909～1966年。旅居巴黎的瑞士藝術家，持續以親近的人物為對象，不斷以探討眼前人物形象作為創作主題。瑞士100法郎以這位藝術家的作品和肖像作為圖案，可見其足以代表國家的地位。代表作品：行走的人(Walking Man)。

註2：Henry Spencer Moore，1898～1986年。英國雕塑家，研究人體曲線的抽象立體作品，取材自藝術家生活的大自然山巒起伏景象，與他所蒐集的自然物如漂流木、骨頭等。獲1948年威尼斯雙年展國際雕塑獎。代表作品：銅雕與大理石製成的大型公共藝術。

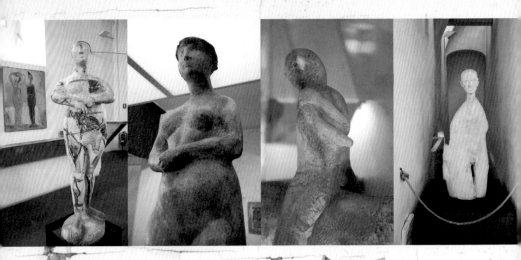

建築師伯諾・沙奇(Bruno Sacchi)與羅倫佐・葩皮(Lorenzo Papi)搭配教堂的內部空間設計，精心展示馬里尼各個系列作品。讓參觀者可以用各種高度與視角觀賞大型作品，感受藝術家所要表現的各種企圖。馬里尼向原始藝術、中國唐俑與他所身處的立體主義現代雕塑為師，延伸揉合出屬於自己的立體風格，並嘗試將顏料加入雕塑材料裡，增加立體作品的顏色與質感變化，打破雕塑單一色彩的侷限。部分中型雕塑讓繪畫線條直接自由地流瀉在立體作品上，可見馬里尼在雕塑界逐漸趨於單一色彩時代中的勇敢嘗試。

來到馬里尼的美術館，我回想起當初第一次到莎賓娜工作室，也是我第一次到義大利時，她為我解釋她所喜歡的藝術家以及她自己的作品。

經過5天的討論整理後，我在書中為她的

作品定義分類系列：小型雕塑、頭像、全身像，與馬里尼的雕塑系列不謀而合，可見藝術家在創作時，有意無意下，會依自己的喜好而有規可循。他們的思考，並不是非理智且混亂，而是在情緒的帶動下，仍有著個人完整邏輯，在生命歷程中找到自己的路。

馬里尼的中型人像作品，呈現安靜的人體氣質。

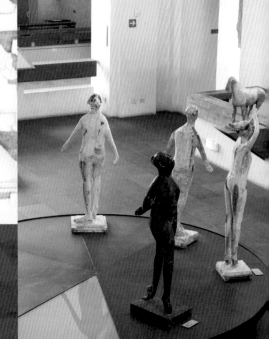

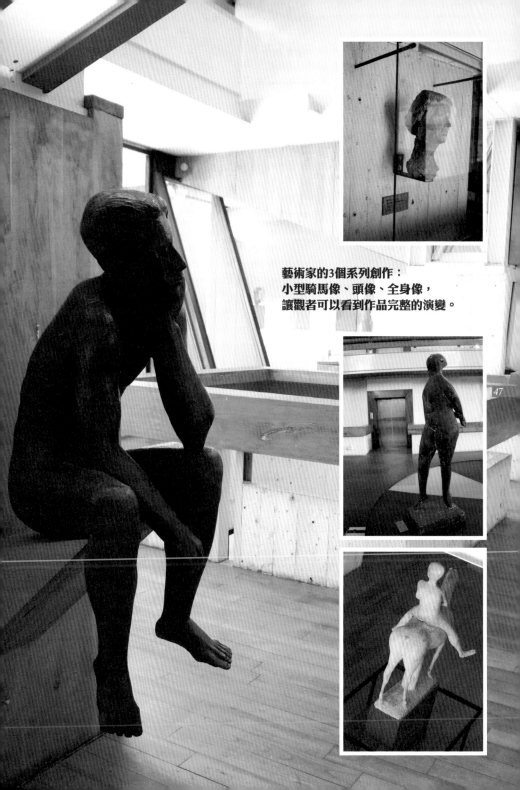

藝術家的3個系列創作：
小型騎馬像、頭像、全身像，
讓觀者可以看到作品完整的演變。

47

塔瑪拉·瓦爾卡瑪
Tamara B. Valkama (1969～)

溼壁畫工作室

國　　籍：義大利
作品特色：以義大利古老技法創作人或自然景物
知名創作：《天使》(Angel，2015)
網　　址：www.tamarabvalkama.it

塔瑪拉·瓦爾卡瑪是一位熟習很多古老技法的自由工作者，平時為義大利各處的室內設計繪製各種裝飾繪畫。她所擅長的溼壁畫(fresco，原文的意思為「新鮮」，表示顏料彩度恆久不變)泛指在鋪上灰泥的牆壁及天花板上的作畫方式。

　　在塔瑪拉的工作室裡，能學習到溼壁畫這種古老的技法。不過，如果想製作溼壁畫，天氣可得合適才行，過熱的夏天，或是溼度過剩的雨天，都無法讓溼壁畫乾燥、上色，也就無法成型。

　　當你仰望義大利各式建築的天花板或是壁面，經常可以看到溼壁畫的蹤跡。溼壁畫的製作程序十分嚴謹複雜：先將研磨好的乾粉顏料，摻入清水，把這兩種準備好的材料依照比例混合，製成富含水性，有如泥漿般的顏料。等待適合作畫的乾溼度，將溼灰泥當作顏料，將所要表現圖案的色塊與線條，仔細塗抹在牆壁或天花板的表面，待灰泥乾燥凝固。顏料所呈現的顏色與形狀，能夠長時間保存於建築物的室內表面，是一種十分耐久的壁飾繪畫。

　　最富盛名的溼壁畫，包括米開朗基羅懸在空中多年，一天仰頭抬手數小時所繪製

的梵蒂岡西斯丁體拜堂拱頂(The Sistine Chapel Ceiling，1508～1512年)、《創造亞當》(The Creation of Adam，1510年)以及《最後的審判》(The Last Judgement，1534～1541年)。當代的藝術家經常去佛羅倫斯的教堂和美術館臨摹各種畫像，以現代的雙手，延續文藝復興時期的畫風。

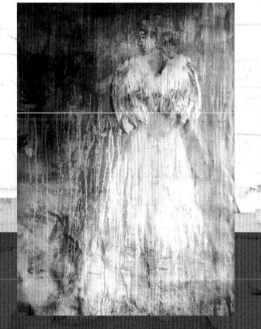

塔瑪拉於2015年創作的《天使》
(圖片提供 / Tamara B. Valkama)

塔瑪拉傳承古老技法，參考希臘神話圖騰，
繪製在瓦片上的人物作品。

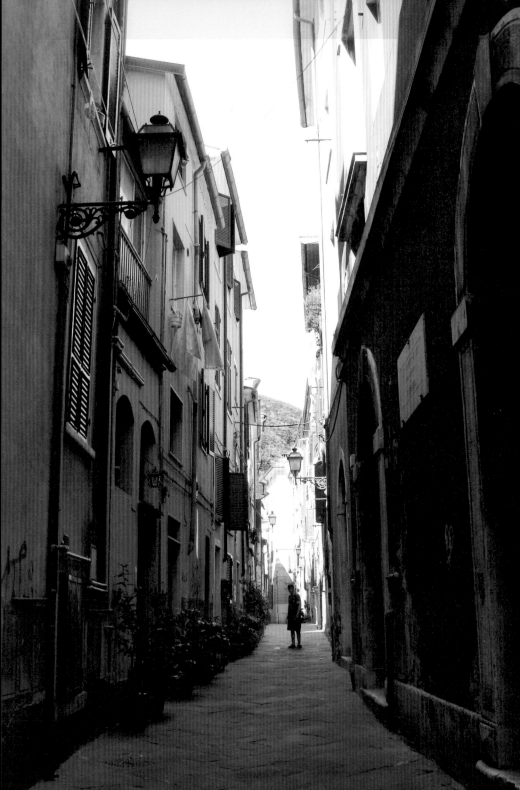

卡拉拉
Carrara

　　來卡拉拉不下五次的我，像個當地居民，領著朋友與家人走進不知名的小巷，來到米開朗基羅當年在卡拉拉的住處，路上頻頻遇見隱藏在街巷中的大理石展覽。我也像是個稱職的導遊，解釋著卡拉拉的食、衣、住、行，均與大理石有著密不可分的關係。

Information

如何抵達

　　卡拉拉位在以開採大理石聞名於世的小山城，主要可以分為山城與礦區。可從比薩(Pisa)轉乘火車，到Carrara Avenza火車站下車後，再轉搭前往山上的地區巴士。

推薦行程

　　山城各地布滿以大理石為主要材料的雕像，老教堂則全以卡拉拉大理石建造，還可以到米開朗基羅當年租屋的公寓前朝聖。別忘了品嘗廣場石獅口中湧出的清冽山泉水。

　　當地設有大理石礦區的行程，可以再深入卡拉拉開採大理石的礦區核心地帶，尋找販售當地特色美食Lardo的傳統小店。礦區景色可看見自羅馬時代建設的拱形橋梁，與不可思議的壯闊山景。

貼心提醒

■ 可在旅客服務中心取得卡拉拉年度公共展覽與當地旅遊簡介相關資訊，並可詢問和預訂附近其他礦區行程，服務人員會作親切地介紹。

■ 搭乘礦區小車進入洞穴區時，因溫度會下降，需要攜帶禦寒衣物。

卡拉拉藝術展覽訊息

　　卡拉拉於夏天會舉辦大理石藝術季(Carrara Marble Weeks)。
網址：www.marbleweeks.it

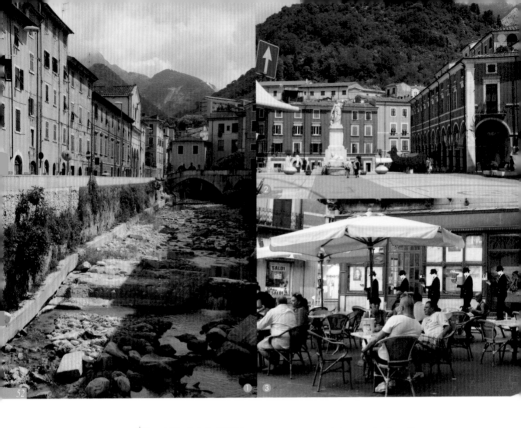

以大理石山城
聞名的

卡拉拉位於歐洲最富盛名的阿爾卑斯山系南邊末端，它的每個角落，都與大理石有著密不可分的關係。

人與自然脣齒相依

這次因為帶著一老兩小，索性向當地朋友租了間房子，順道邀台灣的朋友們到卡拉拉來玩，讓她們體驗一下沒有名牌的鄉間義大利，是什麼模樣。

我們在卡拉拉的採石歷史裡，學習到龐大的大理石產業是如何影響這座城的發展。工藝在此地如手工織布般，緊密地發展出大理石雕刻藝術。山城內，五金行櫥窗陳列各種鑿刻工具，家具店則展示各種大理石成品，展現出人與自然脣齒相依的親密關係。這裡的大理石以卡拉拉為名，而卡拉拉也因大理石的工藝與藝術聞名，天然環境和卡拉拉人所交織出的文化和語言，成為世人永恆的記憶。

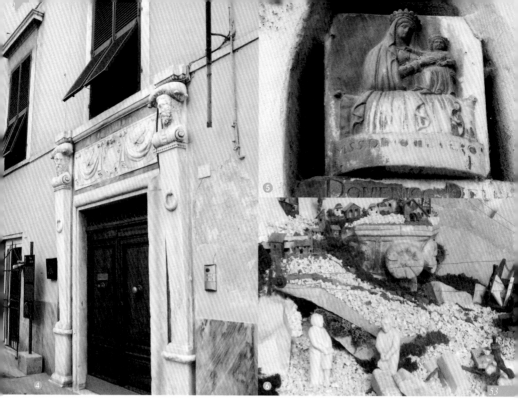

作家艾利克‧西格利安諾（Eric Scigliano）的祖父爲義大利卡拉拉大理石開採工人，他在《米開朗基羅之山》（Michelangelo's Mountain，信實文化）一書中詳盡記錄卡拉拉過去的史料與開採工人的實地考證：「卡拉拉這個奇幻地域讓人無法自拔，大自然再也不只是單純的山脈線條，而是與人類的活動合併交融的裸裎。」西格利安諾本身熟習義大利語和卡拉拉語，文中加入因開採工作而變化的、赤裸的、鏗鏘有力的卡拉拉語對比，精彩描述米開朗基羅與卡拉拉、藝術家與大理石之間的愛恨情仇，以及當地的生活、歷史和米開朗基羅的一生。

❶ 從山上涓涓流下、帶有白色大理石卵石的溪水
❷ 卡拉拉的廣場經常舉辦藝術活動
❸ 義大利人在鍾愛的戶外咖啡座中，分享和藝術相關的話題
❹ 遮蔽日照的雙層窗，能依使用者需求調節室內陽光，是歐洲建築靈活的巧思
❺ 建築立面上經常可見的宗教聖像，守護著居民的心靈
❻ 開採大理石的示意小模型
❼ 夜晚漫步卡拉拉街上，匆匆一瞥看見滿屋的雕刻作品，不知是屬於收藏家還是藝術家？

米開朗基羅的創作素材

　　當全世界為米開朗基羅的作品著迷，而翻開他與卡拉拉相處的那一頁，我卻發現了米開朗基羅一生深深迷戀著卡拉拉。對事事追求完美的藝術家來說，只相信眼見為憑。閱讀西格利安諾的文字，我可以想像米開朗基羅當年親自來到開採大理石的礦坑洞穴裡，以雙手撫摸大理石礦脈，感受觸感，以雙腳踩著地上的大理石屑，尋找可以表現他心中作品的原礦。

　　米開朗基羅為大理石雕刻與當時的教廷簽下一份接著一份的合約書，為的只是一再親自前往卡拉拉，尋找合適的大理石，如同戀人們一再相約一處他們才知道的老地方，訴說著他們自己才明瞭的戀人絮語。在與卡拉拉大理石長時間的相處之下，米開朗基羅為深愛的石頭寫下一句句動人的詩篇，以詩詞宣誓對大理石的忠誠，在寄予朋友親人的信件、或是私密的日記裡，愛戀並煩惱著卡拉拉當地的大理石開採與運送工程。

　　源自阿爾卑斯山系阿普安山脈（Apus Alps）的大理石，讓卡拉拉與米開朗基羅之間有著不可分割的連結。山脈深深吸引著藝術家，探索著只能在卡拉拉覓得的狂野與奔放，他們投入大理石的雕刻創作，尋找自我意識對世界的解釋。

54

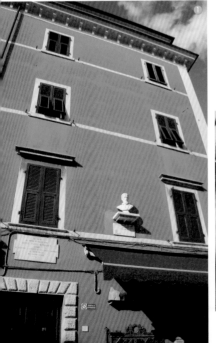

❶❷500年前米開朗基羅到卡拉拉城中所下榻的公寓二樓。公寓如今是遊人瞻仰大師在此處生活的歷史建築，牆上豎立其半身像，並陳列各項雕刻工具。義大利人以擁有米開朗基羅這位藝術大師為傲
❸卡拉拉巷弄中，雕刻工具專賣店的櫥窗陳列
❹❺❻開採大理石後裸露出的山形

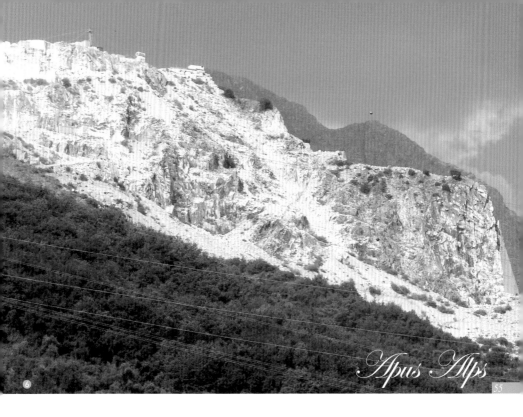

夏天也會「積雪」的山

　　北半球一道壯闊純白的阿爾卑斯山脈由瑞士往南，橫亙至義大利中部，而卡拉拉就位在山系南邊末端。這個位在托斯卡尼西側臨海的山城擁有覆蓋山頂的大白帽，讓初訪者以為8月炎炎夏季的山區仍積著皚皚白雪。

　　　　裸露的雪白大理石礦脈，早在羅馬時代前，已被人類開採。這處與大理石世代相守的地方，有著鏗鏘有力的名字，而這組雙音節疊字「卡拉拉」，也是白色大理石的代名詞。

　　擁有綿長海岸線的馬薩卡拉拉海灘（Massa Carrara Beach），因大理石粉末而閃亮的海水，像是金粉般讓沙灘與海水幻化地更加具有當地特色。炎熱夏季裡，許多當地人就這樣沁浮在海水高度約60公分的海水上，不由得讓人心生羨慕。

　　M哥與m妹忙著挖馬薩卡拉拉特有的白沙，我則撿拾一塊塊令人感動的石頭。卡拉拉的每一塊石頭，都藏有部分的白色大理石成分，紋路多變，就如阿爾卑斯山脈變化多端的山形般迷人。

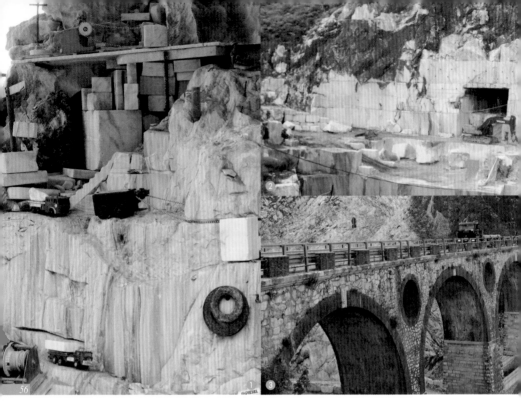

構築歐洲重要歷史建物的卡拉拉白

　　阿普安阿爾卑斯山脈產出的大理石以乳白溫暖的色調和靈活的煙灰色原石出名，人們稱呼這種如雪似霜的礦脈為「卡拉拉白」。歐洲的重要建築物：巴黎聖母院、大英博物館、比薩斜塔、羅馬萬神殿、翡冷翠大教堂皆因卡拉拉大理石所呈現的雅緻純白、獨特且量稀的特質，增添建築永恆的風采，成為人類共同文化藝術資產的歷史建築。

　　如今，歷歷在目的山脈骨架和肌肉系統，因數個世紀劈砍剝除的開採方式而顯得更為壓迫。大自然經過500年來人工搭配獸力的開採運送，似乎已經有點露出由地殼變動才造成的石白色，近100年來，工業革命所發展出的各式工具，讓山勢變化更加快速與劇烈。在現代化的快速挖掘切割下，如今這裡的山形樣貌已失去了天然的樣子，讓我不得不想到，再過500年，卡拉拉或許會因為自身的地質優勢而消失，成為圖書館裡某本老書中的一組陌生名字。

　　經過時間的變換，我們明瞭，世上沒有所謂的永遠。

❶ 示意模型讓我們了解現代化快速挖掘下，山形樣貌已失去了天然的樣子
❷ 開採大理石現況
❸ 羅馬時代建造，開採和運輸大理石的拱橋
❹ 孩子們看見和車子一樣大小的大理石跑車，三個人合力推推看，結果當然是石頭車子不動如卡拉拉之山

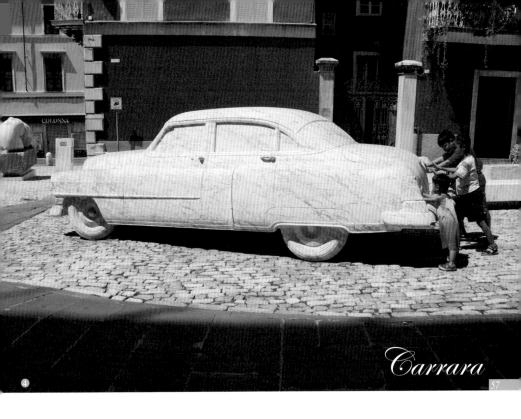

Carrara

卡拉拉**大理石**的**前世今生**

詩人、文學家，還有耐心無比的大理石雕刻家，在見識過卡拉拉的神奇礦脈後，將震撼化作詩句與雕刻，讓卡拉拉的一部分，流傳於世間。

前世——
源自兆計海洋生命的沉積

　　大理石源自於靜謐無語、兆計的海洋終結生命，白皙的骨骼屍身經時間堆疊，受到大陸板塊持續不斷的壓力與熱循環，將碳酸鈣與碳酸鎂擠壓結晶，度過億年，最終以石灰岩礦脈的大理石姿態，出現在卡拉拉這奇特山城的一角。

　　對卡拉拉人來說，這蘊涵著悠悠漫長時光的白色與煙灰色大理石，宛如冰河般在山脊內部流動著。人在大理石礦脈的跟前，不由得會放下自我，習得謙卑。當地人們，如哲學家般討論著具有生命的大理石是否會自動淨化雜質。詩人、文學家，還有耐心無比的大理石雕刻家，則在見識

過卡拉拉的神奇礦脈後，將震撼化作詩句與雕刻，讓卡拉拉的一部分繼續流傳於世間。

今生——
連結地方與人的藝術品

卡拉拉隨處可見有關大理石的痕跡：攝影、公共藝術、平面創作，還有最重要的大理石雕刻。擺設在廣場、巷弄間，時常更動的雕刻作品，讓這座500多歲的山城小鎮因藝術而能與人們親密互動，增添生活樂趣。

這裡的教堂也比其他地方的教堂多了許多大理石建材與裝飾，建築牆面懸掛的雕刻老工具組，成為紀念卡拉拉雕刻的公共藝術，證明當地的生活、行業都與大理石密不可分。

卡拉拉盛產的白色大理石，以及因生成成因不同而別具特色的煙灰色大理石，是一種柔軟、適合雕刻的原石。開採大理石的傳統，營造出當地幾百年來的雕刻工藝傳統與環境，如磁石般吸引著世界各地的年輕雕刻家在此交會。

❶ 參訪位在卡拉拉附近的藝術家工作室，一窺製作過程。藝術家們從事繁瑣且需要各種知識的工作，在工作室中交流彼此的創作經驗，隨著時間的演進，讓使用不同材質、融入不同想法和風格的作品更加成熟
❷ 建築物立面上以一塊大理石作為裱框，展示開採工具，成為代表卡拉拉大理石產業的公共藝術
❸ 卡拉拉巷弄中的五金行特別販售雕刻工具，提供給雕刻家從事創作使用

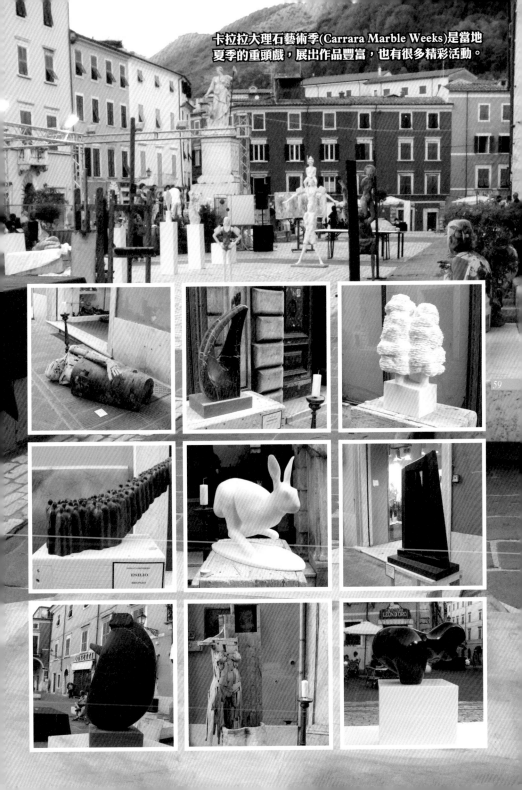

卡拉拉大理石藝術季(Carrara Marble Weeks)是當地夏季的重頭戲，展出作品豐富，也有很多精彩活動。

59

無所不在
的卡拉拉白

傳說中，上帝應許了天使的請求，將純白色的石頭落入阿爾卑斯山的這處角落，要人類將天使從大理石裡找出來。

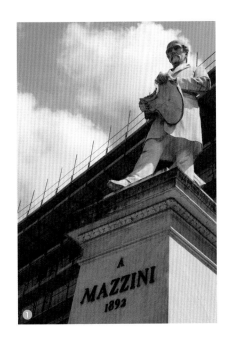

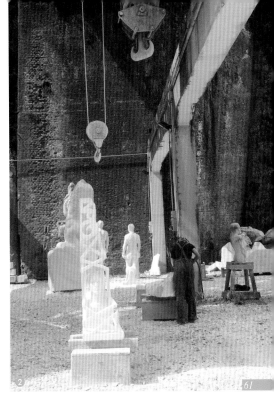

從藝術品到生活用品，都有其蹤影

卡拉拉是大理石的盛產地。傳說中，上帝應許了天使的請求，將純白色的石頭落入阿爾卑斯山的這處角落，要人類將天使從大理石裡找出來。真正的大理石開採故事，可歌可泣，是一首人類與大自然對抗的大史詩。

見到卡拉拉的山，除了震撼於它的壯觀，或許不會感到陌生，因為歐洲重要建築物所使用的大理石，皆來自卡拉拉。米開朗基羅在文藝復興時代於翡冷翠留下的《大衛》像（David，1501～1504年），在聖彼得大教堂只能遠觀的《聖殤》像（Pieta，1496年），皆來自同一個地方，這也是令米開朗基羅魂牽夢縈，想盡辦法，向贊助者簽下合約都要回到的地方。

全球牙膏製造商在牙膏這件日常用品裡所添加的白色細緻粉末，幾乎全部來自卡拉拉。原來我們的身體裡，都已經有一些些看不見的卡拉拉。下回買牙膏或晨間刷牙時，可以閱讀一下材料說明，說不定會在包裝上見到卡拉拉之名。

❶ 馬志尼(Giuseppe Mazzini，1805～1872年)是19世紀義大利統一運動的重要人物之一，卡拉拉有一尊他的大理石雕像
❷ 年輕藝術家正在大理石工廠工作，旁邊為其作品

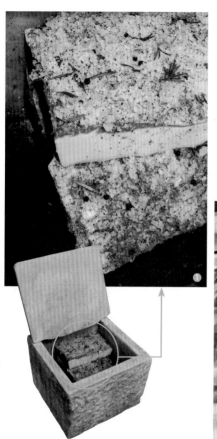

存放食物的天然容器

　　卡拉拉人的生活與大理石息息相關，若你到卡拉拉與當地人交換禮物，將會有一份沉重的伴手禮跟著你回家：那是一套木棒與大理石石缽的套組，用來搗製海鹽與香料，再加入橄欖油，即可成為拌義大利麵或生菜蔬果沙拉的醬料。

　　此外，在卡拉拉山頂，因人煙漸趨稀落略顯荒圮的小雜貨鋪一角，擺放著純手工鑿製的大理石槽，裡面保存著以時間為原料之一，特別屬於卡拉拉山頂的獨特食物拉多（Lardo），散發著獨特香氣和只屬於卡拉拉的歷史，持續吸引旅人驅車前來。

　　在石槽容器裡，一塊覆蓋層層香料、並在表面塗抹海鹽的白色豬油脂，隨著時間逐漸養成。油脂的特性在於吸附氣味。海鹽與香料在此處才能在手工大理石槽內養成。山城中的每個家庭憑著各自的祖傳祕方調配香料，讓豬油油脂在天然密閉卻又擁有恰到好處的透氣條件的大理石槽中充分吸附香氣。配合卡拉拉採石工人的工作作息，發展出薄片油脂搭配麵包、符合採礦所需高熱量活動的飲食文化。

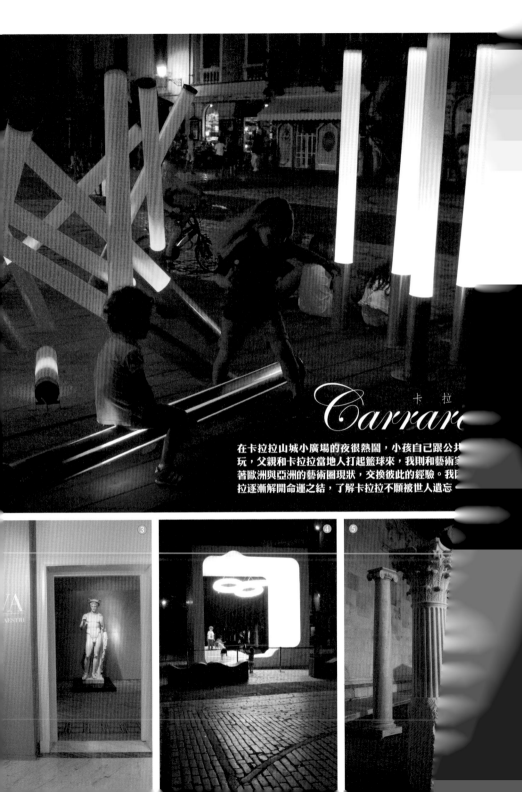

卡　拉

Carrare

在卡拉拉山城小廣場的夜很熱鬧，小孩自己跟公共
玩，父親和卡拉拉當地人打起籃球來，我則和藝術家
著歐洲與亞洲的藝術圈現狀，交換彼此的經驗。我
拉逐漸解開命運之結，了解卡拉拉不願被世人遺忘

③　　　　　　　④　　　　　　　⑤

莎賓娜·費洛奇
Sabina Feroci (1971～)

紙塑作品

國　　籍：義大利
作品特色：研習各式的人體姿態，以簡潔的造型和多色色階作為符號，
　　　　　外顯雕塑如孩童的純真外型
知名創作：全形雕塑蒂拉娜(La Tiranna，2007)，以及深入童年親密關
　　　　　係的內在半身像(Busto系列，2009)
網　　址：www.sabinaferoci.com

圖片提供 / Sabina Feroci

莎賓娜·費洛奇出生於托斯卡尼的格拉希那(Grassina)，於義大利及愛爾蘭完成學業。使用紙漿這種人類記錄歷史的古老材料，創作紙塑作品(Papier-mâché)。將日常所習得的各式人體姿態，以最基礎的線條，精準重現每個瞬間。

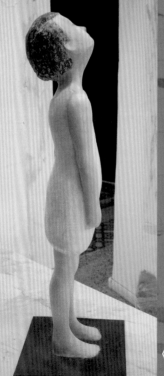

其作品像是超越時間的神奇魔法，不斷地讓觀者感到驚奇，顯露出平常隱藏起來的天真，或是從孩子自然流露出來，難以在記憶磨滅的動作，帶領每個人回到早已消逝的童年時期。觀者像是殷殷期盼床前故事的孩子，回到最單純的美好時光，進入一個充滿期待與冒險的想像世界。

莎賓娜的工作室中，可以看出不同系列作品的端倪，空間裡陳列著藝術家自藏的作品，進行著無聲的對談。欣賞她的作品時，常有一種隱隱觸動內心的感動，從作品深不可測的表情裡，窺見每個人曾經有過的動作和表情，成為永恆的人文特質。

義大利藝術顧問馬可·法吉歐力(Marco Fagioli)說到，這位藝術家或許將是歐洲圖像文化龐大傳統的最新繼承者。她的作品內包含著由繁複逐漸進入簡潔造型的細緻工序，將插畫、塗鴉與各種其他素材拼貼在偶型上，形成強烈的戲劇效果。

《仰望星空的期盼》(Guardansù，2012)。

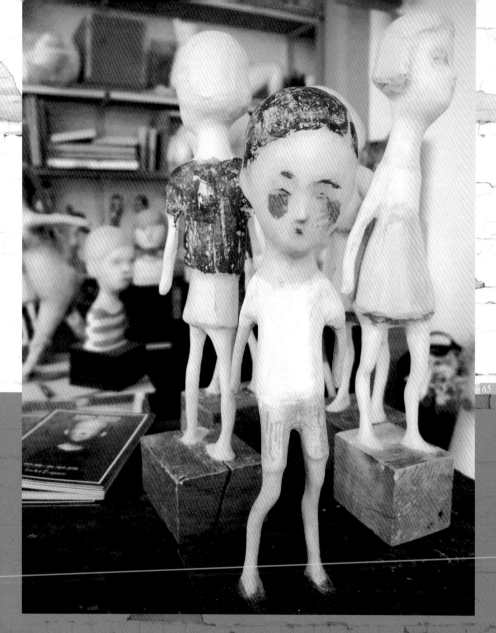

義大利藝術評論史教授克莉絲汀娜‧嘉拉希(Cristina Galassi) 說：「觀賞莎賓娜‧費洛奇的作品時，請放棄印象主義式的觀看方式，盡可能放慢腳步，以近距離的目光細細品嘗，適應另一種節奏；如同藝術家處理細節無微不至般，以慢慢細磨的方式，將作品一寸寸完成。」[註1]

註1：文章參考《遇見捉魚的男孩》(行人文化實驗室)與《過去的樣子，未來的樣子Your Future My Past》(田園城市)。

里卡多·里奇
Riccardo Ricci (1970~)

大理石雕塑

國　　籍：義大利
作品特色：以大理石呈現比例精確的人體雕塑
知名創作：《關係》(Simiossis，2011)
網　　址：www.riccardoricci.eu

　　里卡多·里奇出生於拉斯佩齊亞(La Spezia)，曾在卡拉拉美術學校雕塑系(Sculpture at the Academy of Fine Arts of Carrara)求學，目前在卡拉拉工作與從事創作，部分時間在貝魯加(Perugia)的美術學校任教。

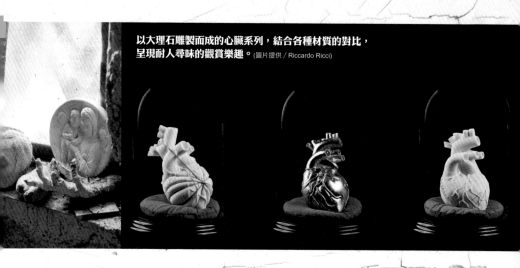

以大理石雕製而成的心臟系列，結合各種材質的對比，呈現耐人尋味的觀賞樂趣。(圖片提供 / Riccardo Ricci)

里卡多·里奇是一位喜愛閱讀希臘神話故事、並以大理石為主要創作素材的雕刻家，經常以希臘神話的內涵作為創作靈感。作品曾在義大利、希臘、德國、瑞士、西班牙等地展出，其中一件重要作品《關係》曾於西班牙巴塞隆納MEAM現代美術館(Museu Europeu d'Art Modern)展出。

在里卡多的系列作品裡，經常遮住人們定義自己最重要的面容，或是乾脆雙眼全閉、被迫縫住眼睛，向觀者提問：看不見是否將是另一種看見？或是視覺為某種安全感的虛幻想像？這位藝術家經常以自己的面貌作為參考形象，如同面對鏡子的畫家以自畫像的形式，創作提著自己人頭的雕像，或是取下面具後，仍是同一個人的雙面形式，似乎以作品向巴洛克時期的畫家卡拉瓦喬與希臘神話的梅杜莎致敬。

2013～2014年所創作的心臟系列，是三組置於玻璃罩中的雕刻作品，分別在大理石心臟外加上如同外科手術般的縫合、如義大利傳統食物沙拉米繩綁風乾臘腸般的纏繞線、以及把金箔貼在心臟外，對比傳統大理石雕刻的嚴肅與古典，另有一番新意十分耐人尋味。

67

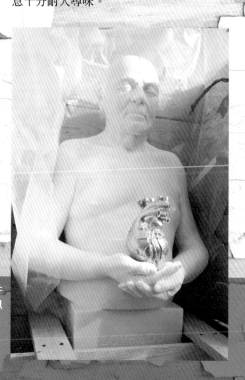

藝術家為我們開箱，展示剛從西班牙參加雕塑比賽運回的大理石作品，以金色的心臟，訴說著對於世界的愛。

目前主要從事大理石雕刻的里卡多工作室中的系列作品，從希臘神話取材，似乎在展現人性不為人知的另一面。

尼可拉·迪·西爾菲斯提
Nicola De Silvestri (1966～)

銅雕作品

國　　籍：義大利
作品特色：鳥身人頭系列組合人與動物的形態，呈現幽黯童話的神祕氣氛
知名創作：《行人》(Walking Man，2010)，《回溯》(Remember，2007)

　　出生於卡拉拉的尼可拉，也畢業於具有歷史的卡拉拉美術學校雕塑系，是位不折不扣的當地藝術家。他在工作室承接其他藝術家委託的大型作品，並設有雕塑教學課程，提供工作室空間，以及大理石雕刻和銅雕的各種工具，讓對立體創作有興趣的初學者，可以在這裡親自完成作品。

68

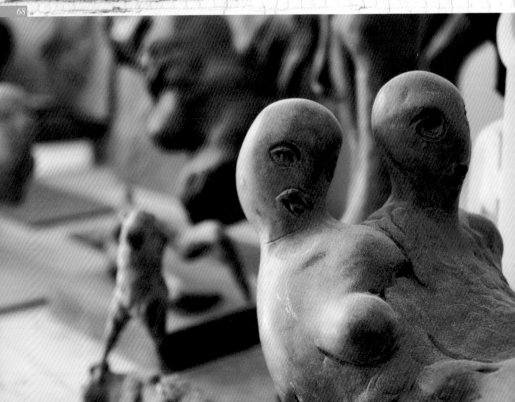

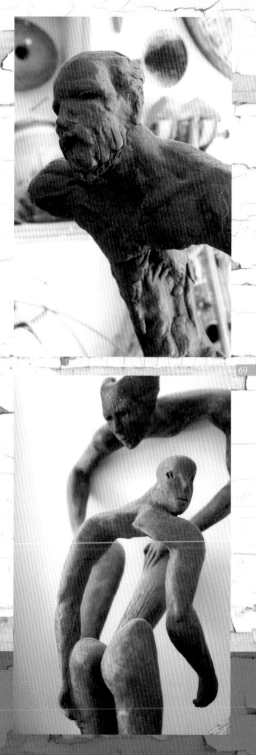

　　尼可拉深入研究銅這種金屬材料，精準掌握了高溫融化後的銅漿色彩，將鳥類與人類的形體融合在小巧的雕塑裡，形成一尊尊訴說有如黯黑童話的幽暗世界。他的系列作品像是卡爾維諾 (Italo Calvino) 的文學作品《分成兩半的子爵》(Il visconte dimezzato)，精煉人體各個部位，觀者可以重新站在不同角度，以視覺錯視、合成的方式，在觀賞的過程中，體會每種距離下重組雕塑的視覺趣味。

　　我們在晚餐席間，聊到關於藝術家這個職業，尼可拉說了一席十分動人的話，解釋藝術家如何看待他們自己的生活。他說：「藝術家在收入極低，甚至有可能賣不出作品的窘境下，每日依然創作著喜愛的作品，是因為我們非常熱愛這個工作，否則是沒有辦法繼續下去的。」

從事銅雕的尼可拉，對於銅這項材質的掌握相當拿手，能掌握各種銅質的色彩。在他的系列作品中，有著視覺重組以及人體與動物結合的趣味。

席孟娜‧吉安尼堤
Simona Giannetti (1969〜)

拼布實驗

國　　籍：義大利
作品特色：以傳統家庭拼布的方式與技法，結合無國界的卡通人物形象，創造出當代的幾何圖騰

　　席孟娜熱愛東方的許多事物，她在家中客廳的牆壁上，掛著東方社會空間中常見的仕女畫與山水畫，遙想從未到過的遠東世界。身為平面設計師的她，平日和先生共同的興趣就是蒐集和討論來自東方的卡通，如現代童畫故事中的人物，是他們家永遠不會間斷的共通話題。

　　席孟娜也蒐集很多織品，尤其熱愛對義大利人來說是遠方的日本作品，如同印象派畫家們從浮世繪中獲得靈感，她則是從細細碎碎的布品中，得到線索，成為她的創作泉源。當我詢問她如何將作品與書連結時，她拿出了一本用自己蒐集來的碎布所拼湊而成的家族記錄冊。

　　現代東西方的快速交流，使得世界界限越來越小，每個地區的資訊變得十分容易取得，進而成為生活，甚至是文化的一部分。席孟娜在她的作品中重新以幾何圖案的織品，拼湊出現代兒童熟悉的卡通《勇敢傳說》(Brave)的主人翁梅莉達公主(Princess Merida)，誠如成人熟悉的米老鼠和蝙蝠俠，童年時光中的想像世界，的確能帶給我們一些生活裡前進的力量。

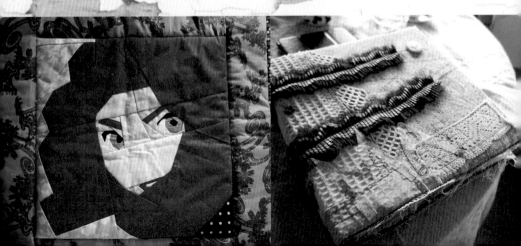

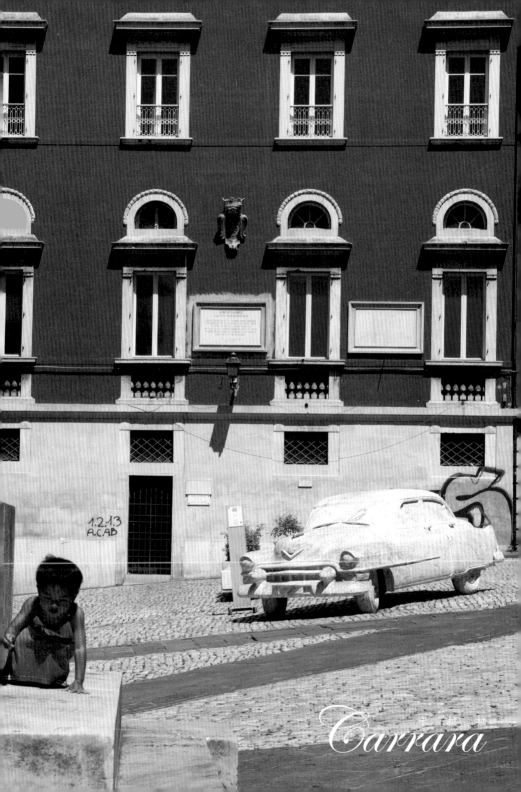

Carrara
卡 拉 拉

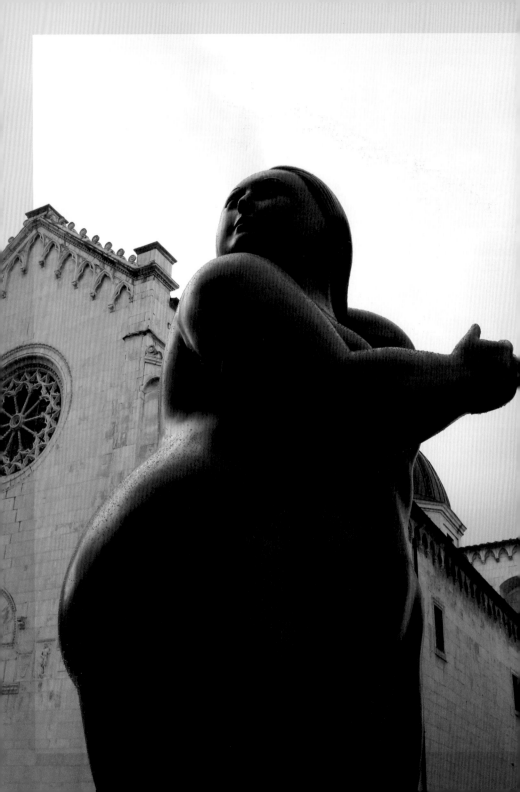

彼得拉桑塔
Pietrasanta

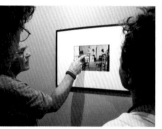

　　彼得拉桑塔是離卡拉拉車程約20分鐘的一個小鎮，它與卡拉拉兩地的大理石戰爭始於文藝復興時期。卡拉拉因擁有超優質的大理石礦，一直處於不敗之地，加上商業需求，在19世紀即以工業化的方式生產大理石，產量居冠。所幸，彼得拉桑塔在21世紀也找到了自己的立足點，開始積極設立高附加價值的藝術平台：藝廊。

Information

如何抵達

從卡拉拉出發：

　　從卡拉拉火車站搭乘北上火車，第5站就是彼得拉桑塔。火車幾乎每半小時就有一班，十分方便。火車站離彼得拉桑塔城區走路只要5分鐘。

從羅馬出發：

　　如果是從羅馬出發，經由比薩(Pisa)轉乘地區火車到達彼得拉桑塔，途中可以到作曲家普契尼(Giacomo Puccini)的家鄉魯卡(Lucca)進行一趟音樂之旅，一探歌劇《蝴蝶夫人》(Madama Butterfly)在橢圓形廣場的環場音效。

彼得拉桑塔火車站，往北可達比薩，往南可達卡拉拉。是個藝廊林立，藝術家聚集的小城鎮

推薦行程

　　彼得拉桑塔的餐廳林立，很容易找到用餐的地方。如果對義大利的夜生活有興趣，建議入住當地旅館。可在晚上10點欣賞夜燈下的大型公共藝術，逛私人藝廊，看義大利藝術家的最新作品，如果幸運遇到展覽開幕，還可品嘗藝廊精心準備的小點心。一直到午夜12點，這座城市都會很熱鬧，也很有可能會遇到藝術家專心討論各自的故事。

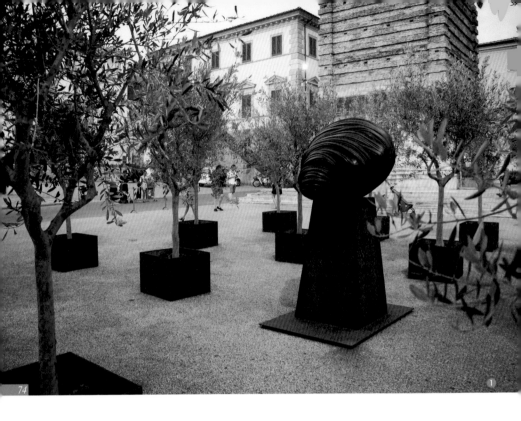

藝廊
小城邦

彼得拉桑塔不從事「生產」藝術物件，這小小的城鎮很聰明，它「包裝」藝術……世界各地的買家來到這裡，欣賞選購藝廊裡的作品，彼得拉桑塔的藝術知名度也因此越來越大。

彼得拉桑塔附近擁有經驗豐富的翻銅工廠，提供藝術家將作品製作成銅雕。現在彼得拉桑塔成為所謂的藝術村落，藝術家的進駐讓當地的藝廊越開越多。

世界各地的買家來到這裡，欣賞選購藝廊裡的作品，彼得拉桑塔的藝術知名度也因此越來越大。人們在義大利晚間逛的不

❶❷在彼得拉桑塔市中心廣場上展示的大型公共藝術。這座藝廊雲集的小鎮，經常變換公共藝術，每次到此處，都因為作品的不同，而有不一樣的氣氛。藝術充分地改變了環境。這次我們看到伊格爾‧米托雷(Igor Mitoraj, 1944～2014年)回顧展，其大型作品適切地陳設在廣場各處
❸藝術家艾曼紐‧迪‧瑞吉(Emanuele De Reggi)認真地欣賞畢卡索的歷史照片
❹❺❻與朋友們和藝術家在彼得拉桑塔品嘗義大利餐廳的各種美食

是夜市，而是藝廊(店面開放時間是下午5點至凌晨1點)，可見藝術在彼得拉桑塔這個小城鎮的興盛與受重視的程度，如何帶動當地的發展。

　　藝術家工作室、原料供應廠商、餐廳、藝廊、旅館、服裝店等，搭建起彼得拉桑塔美麗的藝術黃金結構。

費南多‧波特羅的胖胖世界

　　到彼得拉桑塔時，教堂的壁畫也絕對不容錯過。以創作圓圓胖胖身軀而引人注目的拉丁美洲當代藝術家費南多‧波特羅(Fernando Botero，1932年～)，1990年在彼得拉桑塔繪製一套大型壁畫，兩幅壁畫分別在教堂入口的兩側，一幅是天堂，一幅是地獄。不需要太仔細的觀賞，一下子就會受到這兩幅壁畫的吸引，因為波特羅的風格非常清楚：天堂裡有胖胖的天使、胖胖的德蕾莎修女，地獄中有胖胖的魔鬼、胖胖的希特勒。

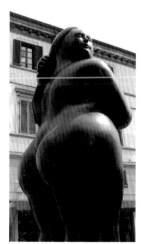

費南多‧波特羅《站立的女人》
(Donna in piedi，2011)

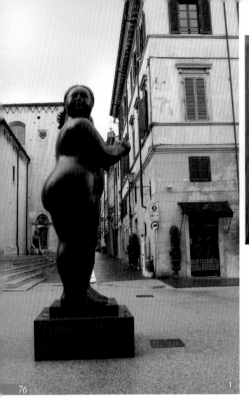

在這位南美藝術家的手上，無論古代或當代、人類或動物：農夫、國王、護士、天使、小孩、男人、女人、狗、貓，所有的世界都會成為圓圓胖胖的形象——胖胖的蒙娜莉莎、胖胖的馬、胖胖的鴿子——風格非常清晰。這一系列的「肥胖」作品讓人感受到這位藝術家驚人的創作力。

我帶著孩子在卡拉拉海邊參加小朋友的生日宴會時，遇到了這位南美藝術家的美女牙醫，牙醫聊到波特羅找她檢查牙齒時，還挺紳士的。這位藝術家現在除了家鄉哥倫比亞外，也旅居巴黎、彼得拉桑塔和紐約。彼得拉桑塔之外，在卡拉拉與阿西西也常常可見他的大型公共藝術作品。

作品能被放在公共空間是一種認同與肯定。在卡拉拉往返彼得拉桑塔的高速公路

上，費南多筆下肥胖的典型人物雕像，巨大地聳立在圓環上，讓住在此地的藝術家望之興嘆，鼓勵自己，希冀有日能憑一己之力，開始改變城鎮的面貌。

❶ 費南多的作品經常展示在彼得拉桑塔，這位藝術家所創造胖胖世界，風格十分清楚明確
❷❸ 費南多於1993年在彼得拉桑塔聖安東尼阿巴特教堂(Chiesa di Sant'Antonio Abate)繪製的兩幅畫作，分別是《天堂之門》(La Porta del Paradiso)，以及《地域》(Inferno)。在天堂，有胖胖的德蕾莎修女與胖胖的天使。在地獄，有胖胖的希特勒和胖胖的魔鬼。這位藝術家以自己的眼光所呈現出的世界，結合現代人所認識的人物和認知中的天堂地獄，成功營造出當代藝術的幽默
❹ 攝影展陳列了畢卡索的相關書籍

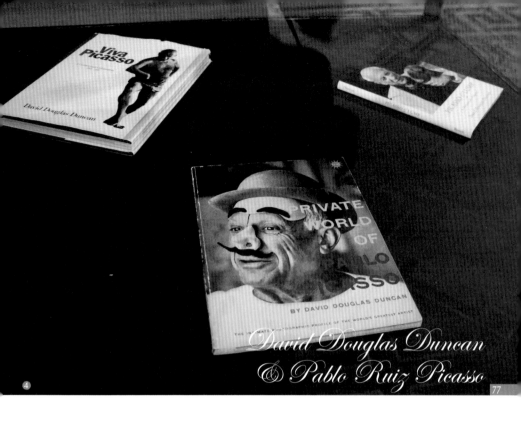

David Douglas Duncan
& Pablo Ruiz Picasso

畢卡索攝影展與星空餐會

艾曼紐從未看過這張照片，他先要我們看照片中的布局，以右手比畫著平面繪畫與立體的關係：畢卡索先將已經完成的畫面切割，再把畫面做90度的接合，重新繪製在畫作中。

跟著藝術家看展

畢卡索（Pablo Ruiz Picasso，1881～1973年）經歷過上個世紀藝術界的巔峰期，一個與二次世界大戰交鋒卻美好的年代，當時藝術發展的蓬勃氣氛，是許多當代藝術家的夢想。

這次來到攝影師大衛‧道格拉斯‧鄧肯（David Douglas Duncan，1916年～）的畢卡索攝影展，我才發現，跟著藝術家看展有個好處，他們會分享所見所聞，也會說說其他藝術家的祕密故事。我跟在藝術家的背後，除了聽，也想要拍攝他們看展的模樣。

艾曼紐摘下老花眼鏡，在為數不多但張張精彩的攝影作品裡，一幅一幅仔細地

鄧肯的攝影作品記錄著
畢卡索豐富的生活。

研究。本來就有好幾本畢卡索圖書的他，看著鄧肯記錄畢卡索創作與生活的攝影作品，笑瞇瞇地對我說：

「妳看，這個藝術家真是瘋狂。」

「畢卡索有好多房子，他畫了太多，擺滿了，他就搬去下一個家，繼續創作。」

「這本書我也有，不知道借給誰了，傷腦筋。」

「孩子不用教，只要給他們時間畫。」

「我好愛這頭羊。」

好像是他才第一次見到畢卡索般地新鮮。

來到一張拍攝擺放著畢卡索雕塑與繪畫的工作室，這張照片是從事藝術創作35年的艾曼紐從未看過的，他先要我們看照片中的布局，以右手比畫著平面繪畫與立體的關係：畢卡索先將已經完成的畫面切割，再把畫面做90度的接合，重新繪製在畫作中。

我這才明瞭，答案就出現在畢卡索工作室中，原來畢卡索賞玩自己作品的過程是：先將平面立體化，重新看待，然後再現於畫面中。畢卡索出名的風格「多重角度的臉」（一張不同角度的臉同時呈現在一個畫面裡），並不是天馬行空「想出」多重角度的臉，而是經過動手剪裁、重組自己的畫後「作出」多重角度的臉。藝術家們保留童年時期的純淨眼光看待周遭，用身體自然反射的筆觸，記錄在畫紙上，這是我所看見藝術家最珍貴的價值。

體驗特殊的義式思考與生活型態

結束畢卡索攝影展後，艾曼紐安排我們三個家庭六大三小，到坐落於小山丘上的餐廳餐會。La Dogana[註1]是一間由家族成員共同經營，標榜以托斯卡尼出產的各類富饒食材，融合傳統與創新做法的高級義大利餐廳。

實在很難想像怎麼有人會把畢卡索攝影展辦在深山裡的Villa Le Pianore別墅[註2]。看展的時間也很妙，晚上7點，進餐廳的時間更妙，晚上9點。對義大利人來說，這一點也不奇怪，但對於我和老爸這兩個來自台灣的人來說，簡直是不可思議。

這間生意興隆的餐廳，餐點是以托斯卡尼區食材的菁華來設計，分為陸地和海洋套餐，陸地套餐從前菜、湯、到主餐都以山產為食材，海洋套餐則全以海產為食材，以中文的說法就是山珍或海味。艾曼紐得意的告訴我，吃過這間餐廳，才能說我們品嘗過了托斯卡尼的食物。

❶ 鄧肯的紀錄片，分享他與畢卡索一同工作時的回憶
❷ 艾曼紐與莎賓娜分享他所看到的畢卡索工作室祕密，可以看出畢卡索是如何以玩的方式，重組自己的作品
❸❹ 擺盤看似隨興又不失雅緻的La Dogana餐點

註1：La Dogana餐廳位在半山腰上，需要開車前往，網址：www.ristoranteladogana.com。
註2：Villa Le Pianore為私人贈與公部門的別墅，目前作為不定期展覽之用，距離La Dogana走路約6分鐘。

艾曼紐·迪·瑞吉
Emanuele De Reggi (1957～)

銅雕藝術

國　　籍：義大利
作品特色：呈現人與環境共存關係裡的樸拙趣味與平衡動感，熟稔各種材質的結合
知名創作：《充分》(Colmo，2001)，《祕密》(Il segreto，2004，此大型雕像置於
　　　　　美國維吉尼亞州Newport News廣場)
網　　址：www.emanueledereggi.it

　　艾曼紐生於佛羅倫斯，從小與身為畫家與攝影家的外祖父艾紐曼·卡瓦利(Emanuele Cavalli)非常親近。他在高中畢業後，展開一趟長途旅行，行經中美洲、遠東、澳洲和印度。之後就讀於佛羅倫斯美術學院(Accademia di Belle Arti di Firenze)。

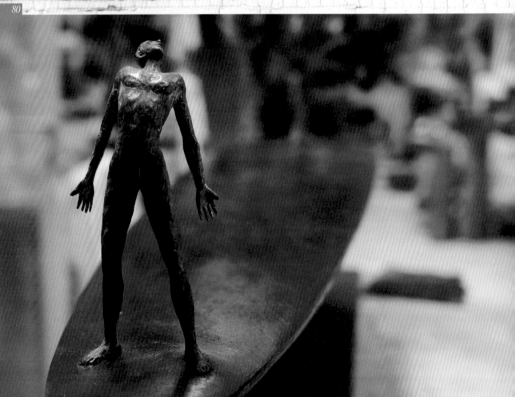

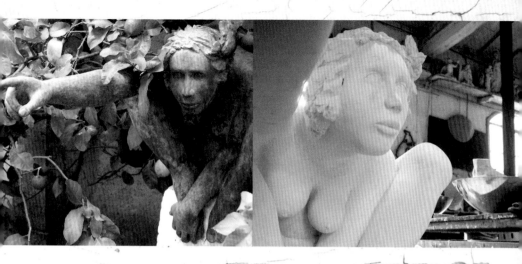

艾曼紐曾旅居紐約、巴塞隆那、斐濟、澳洲、威尼斯、曼谷，在各地發展他的藝術創作。這位藝術家經常在世界各地旅行，在旅途中汲取各種經驗與靈感，找到屬於他的一方天地。

艾曼紐的創作靈感來自於從平凡生活中尋找對生命的熱情，感受那平實、精緻，帶有感情的基調。呈現出一種讓人找回生命初始的狂熱與動感。他在作品中思考人類與世界共存的平衡，表現出一種模拙的趣味與動感，充分展現人類與環境間的無形對話與對大自然的反思。熟稔銅、水泥、木頭各種材質的結合，從立體雕塑的習作、公共藝術的規畫案、企業收藏案，處處流露出身為藝術家的哲學思考。

名為《方向女神》的中型作品，十分受到歐洲收藏家的喜愛，每每收藏在花園的一處靜謐角落，為花園帶來小小的驚喜。

艾曼紐工作室的櫃中收納各式各樣的工具，提供他從事作品創作，融蠟的鍋爐顯出時間的痕跡。

《人與樹在船上》的系列作品，展現出面對生命的孤寂感。

關於作品修復態度

這趟工作外加度假的義大利旅行，我一次次來到距離卡拉拉五個火車站的彼得拉桑塔，和藝術家艾曼紐·迪·瑞吉見面，記錄工作室的情形、討論工作現況、出版計畫、報告在台灣的發展情形。

我拿出平板電腦，告訴艾曼紐說，我一定要當面問他為何他的水泥作品來到台灣，由於兩地溫溼度不同，導致作品產生收縮與小部分崩裂的情形。聽到作品出狀況，這位年近60歲的藝術家，卻一副毫不在乎的樣子，轉而告訴我另一個藝術圈大家耳熟能詳的故事。

話說，1961年5月的某日，義大利藝術家皮耶羅·曼佐尼(Piero Manzoni，1933～1963年)突發奇想，製作出他最著名的作品《藝術家的大便》(Merda d'artista，1961年)。他把自己的糞便裝進90個密封的罐頭裡，貼上標籤、簽上大名，以每公克定價與國際即時金價相同的方式販售。2年後，年僅29歲的曼佐尼因為心臟病發作，從此與世長辭。

10多年後的某天，在美術館庫房裡的大便罐頭因罐內的沼氣壓力突然爆開。花了大錢，跟藝廊買了大便罐頭的美術館，向藝廊問，該如何修復？畫廊只兩手一攤表示，沒法修復了，因藝術家已經過世，沒人可以產出一樣的糞便。

我聽完大便的故事，發現原來藝術界對於修復的想法是很輕鬆的，既然作品可以被創作出來，那麼接生出藝術品的藝術家們會知道該如何修復，因為藝術品也如同人的身體一樣，會經歷生老病死。明白了艾曼紐對於未來作品修復的態度，我心中的大石頭頓時放了下來。

後來我講了藝術家大便的故事給M哥和m妹聽，熱愛排泄物的小孩M哥，非常喜歡，只要有時間，都要我一再重複這個想像起來會臭臭的故事給他聽。已經知道錢的重要性的他，聽到這麼昂貴的大便，也問我說：那我可以賣大便嗎？作藝術經紀的阿母我，以非常市場和藝術史的角度回答他：藝術家玩大便已經有很多人做過了喔，你得想點新招才行。

所以現在M哥很認真地在思考，能和大便罐頭齊名的作品，這將會用掉他很多時間，去發展出奇奇怪怪的想法，我這個作媽的，則是在旁邊看好戲地欣賞，增添許多生活樂趣。而親愛的家長們，請不要覺得藝術家會餓死，藝術家的屎，可是值天價的喔。

陪孩子一起想像

由於M哥平常的對話，喜歡圍繞著「大便」這個主題打轉，為人母的M媽煩不勝煩，逃避不如面對，便想到以「大便博物館」作為討論主題，告訴他從現在就可開始展開大便博物館計畫。

我從德國人去瑞典買麋鹿大便作為紀念品，由人類的蒐集嗜好行為開始發想：館內可以展示各種動物與昆蟲的大便，分析各類大便形成的過程，廁所可以蒐集沼氣，圖書館可以蒐集關於有關大便、放屁的各國書籍，販售部可以推出關於大便的紀念品等等。我想，這樣的博物館，將是台灣第一座與大便相關、從日常開始發想的博物館，而且還是8歲小孩想出來的，搞不好可以吸引世界各國的旅客慕名而來。

我跟M哥建議，要他開始蒐集各式各樣的大便，鳥類、昆蟲、動物、海底生物等，以及跟大便相關的書與資料，這樣慢慢地收藏，再過10年，等到他20歲的時候，就可以開館當館長了。

現在只要看到關於大便的書，我都會問問M哥他有沒有興趣。不過，看到媽媽這麼認真，M哥突然對大便興趣缺缺了，我索性也不必時時面對他對大便的提問，以專業暫時打敗小孩的每日大搗蛋。

帕爾基
Barchi

　　倫佐與沛薩改建200年的農莊老屋做為附有小廚房和衛浴的民宿，十分受到德國人歡迎。德國夏天依然偏冷，所以很多家庭每到暑假，便安排2～3週的假期，開車越過阿爾卑斯山脈，來到義大利中部帕爾基沛薩農田裡的莊園度假。

Information

如何抵達

　　公共交通路線：搭乘火車在波隆那(Bologna)轉運，從波隆那轉乘火車到佩薩羅(Pesaro)，由佩薩羅轉乘地區火車到法諾(Fano)，再從法諾轉乘地區巴士到帕爾基。

推薦行程

　　可以安排停靠沿途的波隆那與佩薩羅。到波隆那停留幾夜，看看中古世紀建造的雙塔，體會歐洲第一所大學地區的學術氣氛。佩薩羅的名產則是同樣稱為「佩薩羅」的彩繪瓷器以及傳統陶鍋。

　　帕爾基鎮內的古堡中有中世紀武器展覽，可購票入內參觀。

帕爾基中世紀古堡裡陳列著幾百年前的大型武器，可見當時義大利城邦之間的紛紛擾擾

佩薩羅以手工陶鍋與彩繪瓷器聞名。小店中的工匠如今仍傳承著古老的技法，代代相傳著

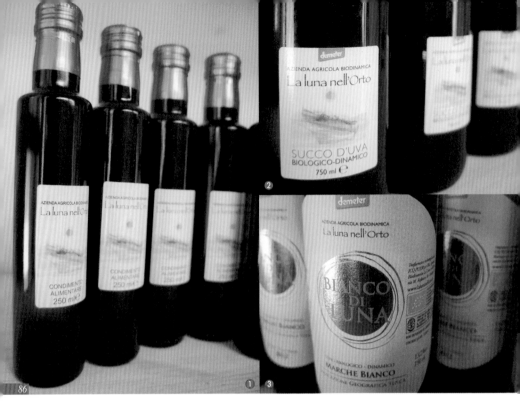

因一瓶好醋
而啟動的旅行

那瓶好吃不償命的醋,超市買不到,是來自德國、旅居義大利的織品藝術家沛薩·芭特爾斯(Petra Bartels),在離卡拉拉6小時車程的帕爾基農莊所釀造。

人們不斷地在旅行,書也是。故事們,依著人們的口耳相傳,傳遞、形變,幻化到連創作者都逐漸遺忘,或是認不出來了呢。我把莎賓娜和她的藝術寫成書,這個故事,從西傳到東,又從東傳回西。從台灣回到義大利,已經漸漸成為義大利藝術圈裡的小小連漪。

這次旅行會前往位在義大利中部東北側的帕爾基,起因很小很小,不過是在2014年夏日的某一天早上,我在莎賓娜的廚房,因為嘴饞,替自己準備幾片乾麵包,倒了幾滴鄉間親戚榨的橄欖油,在流理台看見一瓶漂亮標籤紙的黑色瓶子,好奇的開瓶嗅聞,嗯,鼻子認出應該是義大利赫赫有名的絕妙好醋。

趁著四下無人,順手倒了幾滴黑色液

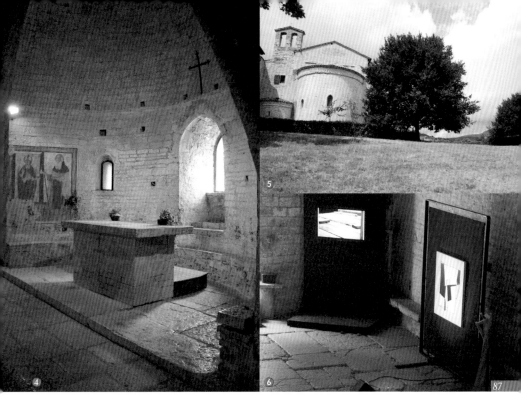

體，只因為舌尖認出是種好吃的食物，我邊吃、邊拿起平板電腦拍照存證，想作個購物清單記錄，趁有時間要問莎賓娜，這瓶好吃的醋，放在超級市場的那個櫃位，要在哪裡買。萬萬沒想到，故事長的很，長到我們得翻山越嶺，從義大利西側海邊的第勒安尼海岸（Tyrrhenian Sea），來到東側的亞得里亞海岸（Adriatic Sea）。

　　答案是：那瓶好吃不償命的醋，超市買不到，是來自德國、旅居義大利的織品藝術家沛薩・芭特爾斯在離卡拉拉6小時車程的帕爾基農莊所釀造。莎賓娜看到我好吃的樣子，為了好好向我說明，連上沛薩的網站，向我解釋這位愛爾蘭時代的同學在帕爾基經營的民宿「蔬菜園上的月亮」（LA LUNA NELL'ORTO）[註1]和織品工作坊。從學生時代對織品有著不解之緣的我，立刻想到可以寫關於醋與織品，一本記錄藝術家生活的書，莎賓娜很熱情地聯繫了沛薩，1年前的願，歷經三番兩次的溝通、計畫變更、日期調整，終於促成我們二媽三小孩，愛玩五人組的4日小旅行。

❶❷❸ 就是這幾瓶農莊自製的有機醋、酒與果汁，把我們從卡拉拉的廚房，招喚到6小時車程外的帕爾基
❹❺❻ 路途中一座教堂內的展覽。義大利常在教堂中舉辦藝術展，中古世紀教堂中偌大的空間與作品相互輝映，可謂老建築與當代藝術最佳的展現

註1：蔬菜園上的月亮民宿網址
　　　www.lalunanellorto.it

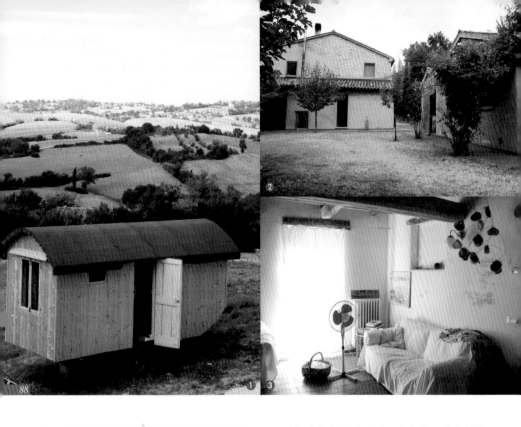

百年農莊小日子

農莊裡的長桌晚餐，就設席在大樹下，席間混合了義大利文、英文、中文、德文，大人、孩子同時在說話，非常熱鬧。時間從明亮的南歐陽光，逐漸沉入月的夜黑，這一頓有如步入《美好的一年》(A Good Year)電影場景的鄉間晚餐，跨越了我舌尖與眼界的國度……

這趟小旅行是在早上8點出發，莎賓娜負責開車，我負責餵食隨時在餓的小孩們，以及用義大利文的車內衛星導航找地圖。和衛星導航系統奮戰一個上午後，我已經熟悉怎麼操作說義大利文的導航系統。越來越堅信：語言不是問題，雙手搞定一切。

與世隔絕的農田莊園

我們入住農夫倫佐先生(Mr. Renzo)花了2年的時間，以乾燥麥梗為主要材料，和三五好友親手蓋出來的新房子。偌大的空間只有沙發、鋼琴和地板床，整面落地窗外就是大自然的一片綠色景緻，奢侈不在話下。倫佐與沛薩改建200年的農莊老屋做為

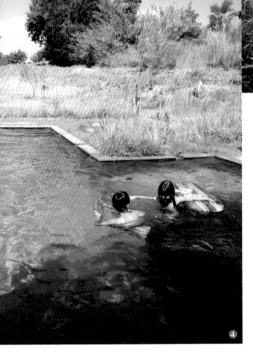

附有小廚房和衛浴的民宿，十分受到德國人歡迎。德國夏天依然偏冷，所以很多家庭每到暑假，便安排2～3週的假期，開車越過阿爾卑斯山脈，來到義大利中部帕爾基沛薩農田裡的莊園度假。在這裡，手機幾乎收不到訊號，也沒有網路，我們就這樣與世隔絕了幾天。

早晨和下午，去農莊的至高點小泳池，和孩子一起跳到水裡，望向四周，感覺有如身在峇里島烏布（Ubud）丘陵間的水池裡。看著德國爸爸把孩子從肩頭丟下的瘋狂玩法，還為孩子準備了完備的游泳器材，以安全的方式，讓孩子自己嘗試如何和水相處，培養水性。東西方對待小孩的差異，一下子表露無遺。而我也從與其他父母相處的經驗中，逐漸學習到怎麼為孩子準備適合他們年齡的活動與器材，才能讓孩子們玩得既盡興又安全。

❶ 農場主人與藝術家所搭建的單人車屋，計畫未來停在屬於他們的農田間，提供旅人入住。藝術家們一點一點建立屬於自己的王國
❷❸ 以老農莊改建而成的現代住屋，提供一家人入住
❹ 藝術家們和孩子一樣，很愛接近水，在水中讓身體放鬆，專注地活在當下
❺ 等待乾燥，用於蓋房子的麥稈堆，未來將成為房屋厚實牆壁的結構物
❻ 與世隔絕的農田莊園

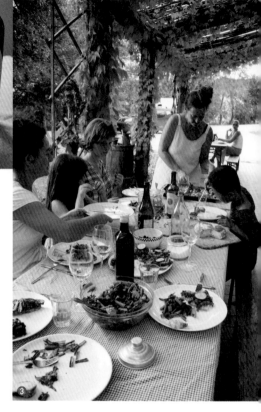

身體自然會喜歡的好食物

來自威尼斯的倫佐每天在占地幾公頃的農田辛勤工作,致力發展有機農業,他們自種平常供自己食用的番茄、櫛瓜、小麥、葡萄、馬鈴薯和水果,會在專業的大廚房裡,自產罐頭,送到市場販售。

> 農莊裡的長桌晚餐,就設席在大樹下,席間混合了義大利文、英文、中文、德文,大人、孩子同時在說話,非常熱鬧。烤盤上的蔬果還有香料,當然都是農莊自種的。

時間從明亮的南歐陽光,逐漸沉入月的夜黑,這一頓有如步入《美好的一年》(A Good Year)電影場景的鄉間晚餐,跨越了我舌尖與眼界的國度。

其中,櫛瓜佐乾薄荷最讓我驚艷,沒想到,那猜不出來的香料氣味,竟是乾燥過的薄荷,只因為時間帶走了薄荷原有的水分,碎碎的細葉,經過橄欖油的調味,帶出更清鮮深沉的薄荷香氣。農莊鄰居送的起士上,有一片巴掌大的褐色葉子,還沒被切割分食前,像是雕塑品一般美麗。沛薩以農場自種的麥子,做了窯烤麵包,切起來很結實,從厚重的手感中,知道用料的實在。

　　我跟沛薩聊到從來不喝酒的我，在義大利喝酒卻不會感到任何不適，我很好奇為什麼自己的身體對於食物有如此不同的反應，對自家出產的酒、醋、果汁有高度自信的沛薩有點得意的說：「我們什麼都沒有添加，瓶子裡只有水和水果。」我想也不想地答道：「時間才是真正的魔法師。」取得藝術家行家讚賞般的肯定。原來，身體就是老天給予我們最美好的藝術品，不透過大腦知識和經驗的限制，讓身體的各個部位和大自然產生最直接的反應，再回過頭來告訴我們，什麼才是身體喜歡、真正優質的食物。

　　品嘗農莊自產水果所釀造的果汁，需要加水稀釋，喝起來有一種天然的蜂蜜甜味。醋的香氣不知該怎麼用語言形容，搭配橄欖油沾麵包，咬幾下，在口中自然混合出三種食物原本擁有的各種香甜。

❶ 以葉子作為裝飾共同熟成，如同藝術作品般的起士圓塊。食物和藝術一樣，都需要靠時間慢慢醞釀
❷ 入住農莊民宿所贈送的自產有機酒、果汁與果醬
❸ 在藤蔓架下的長長餐桌，品嘗沛薩為我們準備的自製農莊餐點
❹❺❻ 完全自種的各種農產：番茄、櫛瓜、馬鈴薯、薄荷、黃瓜，農莊的生活如此真實地與大地貼近

感受梵谷向日葵畫作的精神

夜裡，滿月照亮屋外的石子路，在明亮月光裡，走下階梯，溫熱m妹半夜要喝的牛奶。喝飽奶的m妹沉沉睡去，習慣在半夜被她叫醒的我，望著把大地的一切晒成藍暈的月光，黑藍色的起伏丘陵、黑藍色的樹叢，映照著黑藍色的廣大天空，帕爾基鄉間的夜色像是插畫家的作品，我對自己怎麼來到片土地而疑惑著，原來，是當初在巴黎的起心動念，和一路下來的努力帶我來到這裡，我帶著感激的心情，就著幾乎明亮如日的月光再度沉睡。

醒來已經是大白天，農夫先生早早起來辛勤工作，趁著M哥和m妹還在賴床，我起身走入屋外小路旁的向日葵田，梵谷入畫的向日葵，近在眼前，集合苞、初開、盛放、凋零於一景，默默地讓我印象中的畫重生。原來藝術家呈現在畫布的作品，就是他們眼中看見的種種生命歷程；在帕爾基真實的向日葵田，讓我重新體會梵谷畫裡的精神。

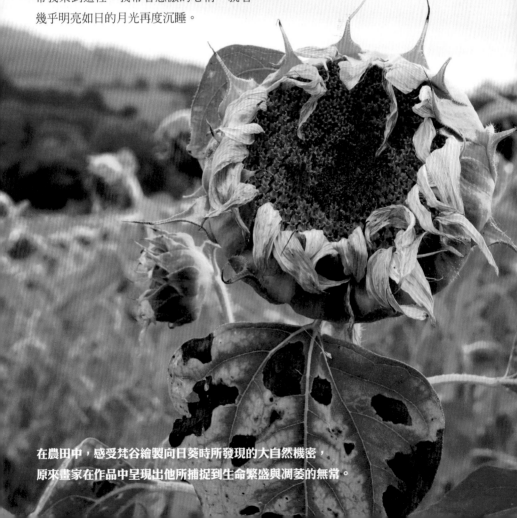

在農田中，感受梵谷繪製向日葵時所發現的大自然機密，
原來畫家在作品中呈現出他所捕捉到生命繁盛與凋萎的無常。

以台菜
會友

義大利的藝術家很多都是海鮮素,莎賓娜和沛薩也不例外,這將是一頓不能有肉類的晚餐,加上不知道帕爾基超市會賣什麼,一切沒把握、很多的不確定之下,臨到廚房的一秒鐘前,我還在想到底要煮些什麼……

義大利人對吃這件事情,很重視,生性好奇又外放的他們,對東方世界,尤其是從來沒聽過的台灣,充滿新鮮感,想要知道生活在小島的我們,每天到底吃些什麼?從早餐問到晚餐,巨細靡遺的問。我吃了人家幾天餐,不知道是因為愛面子還是為了報答,竟不顧自己的能力,自告奮勇地說,我來煮頓台菜給大家吃吧。

最後才知道這回挑戰的是:全蔬食料理、瓦斯煮白米飯、指揮義大利娘子軍團備料、單手抱著哭鬧想睡覺的m妹煮台菜。

❶ 在義大利以新認識的食材,搭配堅果、火腿、炒蛋,為小孩做出一道餐點
❷ 在旅程中學會的新食物料理方式,逐漸成為未來生活的另一種新方式
❸ 跟著莎賓娜來到靜謐的帕爾基鄉間訪友,我們學習分享將會獲得更多的幸福之道

充滿挑戰的一餐

義大利的藝術家很多都是海鮮素，莎賓娜和沛薩也不例外，這將是一頓不能有肉類的晚餐，加上不知道帕爾基超市會賣什麼，一切沒把握、很多的不確定之下，臨到廚房的一秒鐘前，我還在想到底要煮些什麼，可不能砸掉我台灣家庭主婦的招牌。我想破頭的菜單是：番茄洋菇湯、涼拌小黃瓜、白飯、煎馬鈴薯、荷包蛋、番茄炒蛋。

M哥很貼心地來煎荷包蛋，我看他熟稔的動作，稱讚他的煎蛋工夫。他在跟自己差不多高的瓦斯爐前，邊煎蛋邊跟我說：「媽媽，妳不是跟我說，自己想吃，就要會自己煮嗎？」然後很得意地把整桌八人份的煎蛋，端上桌。我很欣慰，M哥記得我跟他說過的阿嬤的話。婆婆總是說：「什麼都會自己作，不必求人。」我把這句很好用的家訓傳給M哥，讓他可以照顧自己，先把自己顧好，再照顧他人。

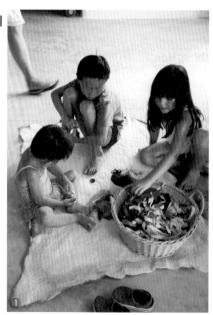

帕　爾　基
Barchi

讓遠方友人認識台灣飲食

煮得不是很好吃，大家夥兒很給面子地，吃的津津有味，德國房客很好奇我們在吃什麼，翻開大鍋蓋一看，裡頭是白白的飯，他們狐疑看著我們，表情好像在說吃的東西好奇怪呀。

當初出發前，在台灣家中努力打包大人和小孩的隨身行李，我發現自己一半以上的行李空間，都是要帶給義大利友人的台灣零嘴：各種口味的可樂果和蝦味先、迷你包的王子麵，想要與遠方的朋友分享台灣的舌尖生活。

經過這次的台菜大戰，我已經想好下回來到義大利的菜單，由於在義大利大多數的藝術家朋友們都是海鮮素食主義者，所以菜單一律以可攜帶的蔬食乾貨為主：涼拌紫菜佐金針、清炒腐竹配芽菜、檸檬小黃瓜、醬滷紅白蘿蔔、番茄蛋花湯、炒米粉、胡麻秋葵，讓遠方的義大利朋友們，不用來到台灣，就能初步了解台灣的家常料理。

❶ 孩子是最初的藝術家，提供一些手邊的現有材料，他們就會變出一個大驚奇
❷ 沛薩家滿牆的書櫃，是義大利家中常見的景象，可見書籍與知識是如何充斥在這個重視精神生活的國度裡
❸ ❹ 在義大利的艷陽天下，因為有多出來的蔬菜，以台灣農家晒菜乾的方式，自製白花椰菜乾。以台式炒菜的方式所作出的炒什錦，獲得義大利朋友的讚賞
❺ 座落在帕爾基一角的丘陵農田，是沛薩一家人種植夢想的金色田園

沛薩·芭特爾斯
Petra Bartels (1966～)

織品創作

國　　籍：德國
作品特色：從原料與染色開始，自製纖維，創造能與人和環境共舞的各類大小系列
　　　　　織品
知名創作：《圈》(cerchio，2012)
網　　址：www.petrabartels.com

　　曾經是服裝設計師的沛薩，現在是一位沉醉在創造質感的藝術家，在她以纖維為主要材料的創作裡，可以看到她從各種不同的生活體驗中，製作出適切的布料質感。

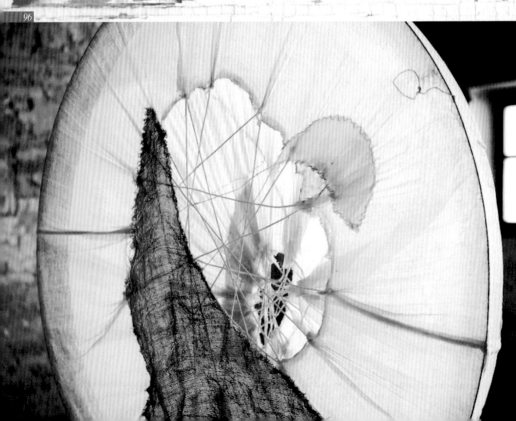

受到農莊生活的啟發，沛薩撿拾農莊廢棄鐵件為架構，以羊毛氈和她所蒐集的各種布樣、織品、棉線，製作成充滿大自然元素的軟雕塑，遠看像是太陽、近觀則是象徵植物模樣的大型裝置作品。我甚至也曾獨自在工作室裡，嘗試她所實驗的多穿法設計服裝。看到沛薩全心投入後的成果，我再度體認到，藝術家們動手再動手，用手替代腦來感知，十隻手指翻飛地思考著，雙手教導身體該如何對作品一再反饋，一塊自然染色的布料木塊、一本以織品組成的連頁書、以羊毛氈構成的容器房子、搭配舞台表演寫上詩詞的鐵鏽色衣料，製作成動人心弦的藝術品。

沛薩與家人以大地為師，親手建造各式各樣的農莊民宿住宅，提供給來此地的人們居住空間，無論是以麥稈為主基礎的兩層大屋工作室，或是老農莊改建的家庭式

我一個人在沛薩的工作室嘗試她所設計的衣裳。

民宿（是個附小廚房、小餐廳和衛浴的兩房住宿空間），還計畫將停放在農田上的車屋改裝成單人入住空間，一點一滴慢慢建造屬於他們的王國。

沛薩工作室中對於布品的各種實驗，和懸吊在農業機具上的羊毛氈，像一朵雲一樣跟大地對話，顯現織品藝術家對於細節的鑽研與想像。

沛薩的作品《圈》(圖片提供 / Petra Bartels)

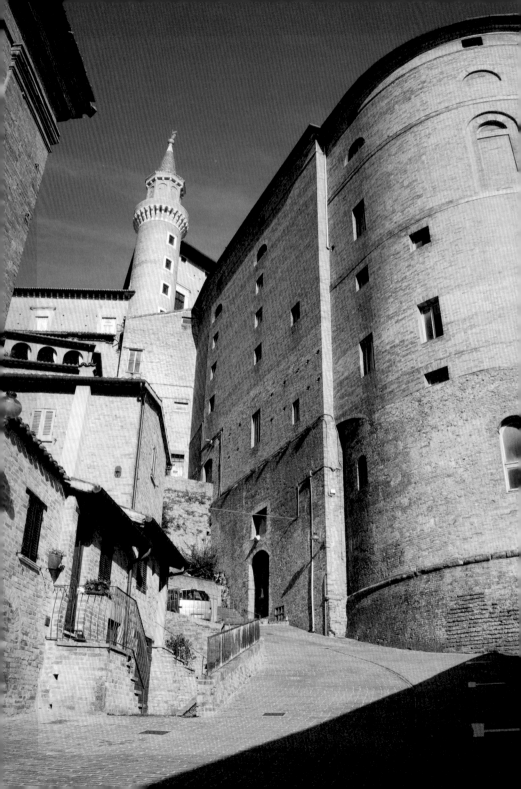

烏爾比諾
Urbino

　　烏爾比諾位在義大利中北部馬爾凱(Marche)地區，是一座優雅的中世紀山城，也是聯合國教科文組織的世界文化遺產。坐落在山頭，地勢高低有致，建築物彼此和諧地錯落在山勢之間。這座以收藏品媲美翡冷翠烏菲茲美術館的美麗山城，帶有一種低調的豪華尊貴氣質。

Information

如何抵達

　　烏爾比諾位在山區，沒有鐵路，需仰賴巴士才可抵達。從義大利北部如米蘭、羅馬或波隆納搭乘火車，在佩薩羅(Pesaro)或法諾(Fano)火車站下車，再轉搭前往烏爾比諾的地區巴士。網路查詢關鍵字「How to get to Urbino」，可以找到各式交通工具資訊。

義大利公路觀察

　　這次的旅程，莎賓娜從卡拉拉開車前往烏爾比諾，讓我們在路途間，欣賞義大利山區的漂亮景色。歐洲開車旅行十分方便，若有機會體驗，相信會更深入認識當地。在路

上，我發現地區區域間的標示很有趣，思考邏輯簡單清楚的義大利人，在離開該區的地界上，設立白底黑字的標示牌，上面以紅色斜線畫掉該區地名，讓駕駛知道即將進入另一區。這好像也是在提醒車上的人，別再留戀過去，未來才更重要。

重視藝術
更勝政治的
中世紀古城

　　藝術可以讓人們進行思考與反省，在烏爾比諾的廣場中，我體會到一個能夠包容、思考和反省的社會，才能夠真正的進步與發展。

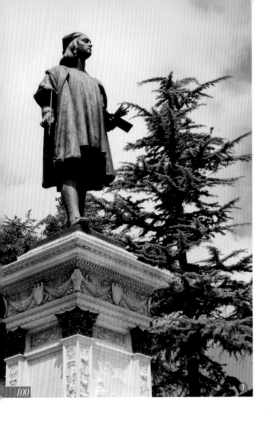

　　烏爾比諾的費德里柯‧達‧蒙特費爾托公爵（Federico da Montefeltro，1422～1482年）對於藝術收藏和該城市的建設，與梅迪奇家族有著同樣的喜好與理想。蒙特費爾托公爵和夫人對望的肖像畫，由皮耶羅‧德拉‧佛朗切斯卡（Piero della Francesca，1420～1492年）繪製，現收藏在烏菲茲美術館，是義大利文藝復興時期最著名的雙連肖像畫作品之一，對望的兩人分別顯示身為貴族的尊貴與莊嚴，公爵代表著勝利和美德，夫人則強調她的虔誠與溫柔。

　　文藝復興早期的佛朗切斯卡，擅長油畫與溼壁畫。由於生活在數學影響繪畫的年代，使得他的畫作表現出構圖均勻平衡、光線清晰可辨，精確的線性透視法，更讓畫作裡的空間感呈現適宜的視覺感受。以數學為理性基礎，讓這位畫家的作品呈現理智冷靜的敘事風格，對後世的繪畫，有

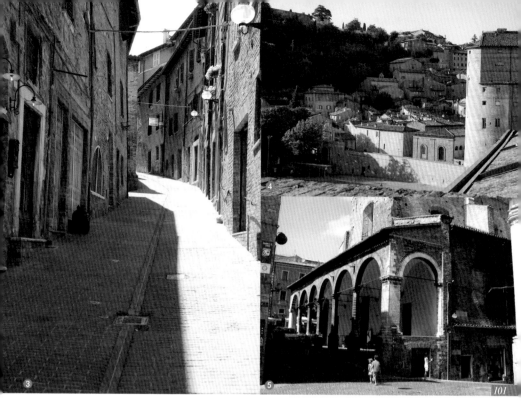

著革命性的影響與改變。除了繪畫以外，佛朗切斯卡寫了許多關於數學和透視法的文章，讓後人得以用文字來佐證他看待世界的方式，並檢視這位畫家的繪畫成果。

以藝術家為尊的社會

烏爾比諾入城的小型廣場中央，放置了一座超過2米，拿著畫板的佛朗切斯卡全身雕像，周圍的半身頭像，則是每一個領域重要的畫家、雕刻家、作家、作曲家、音樂家、劇作家、哲學家等，可見藝術對於義大利人多麼的重要，影響有多大。我想起曾在魯卡(Lucca)見過馬德歐‧西維塔利(Matteo Civitali，1436～1502年，文藝復興時代雕刻家、畫家、建築師與工程師)手持

鐵鎚與雕刻錐的大型雕像，為城市增添了美麗的歷史光彩，回想台灣的公共空間，紀念藝術家的雕像似乎少見。

看到這個以藝術家為主題的廣場，來自台灣的我，不禁又要汗顏幾分，更可以瞭解到，為什麼當時文化革命要把藝術家們趕盡殺絕，因為藝術可以讓人們進行思考與反省，在烏爾比諾的廣場中，我體會到一個能夠包容、思考和反省的社會，才能夠真正的進步與發展。

❶進入烏爾比諾城小型廣場的中央雕像，是拿著畫板的佛朗切斯卡全身像，可見藝術對義大利的重要性
❷烏爾比諾畫廊裡所陳列的大理石作品。藝術家們在傳統與歷史中，找到自己的定位點
❸❹❺山城烏爾比諾因為高度變化而有著多端的風景，可用各種角度欣賞這座古城

走訪**藝術學校**與在地**陶藝家**

我們一腳踏入空無一人的學生「自製書」展區，排列整齊，不失彼此個性的大小厚薄、各式材質的自製書，一覽無遺，充分展現學生們一年來絞盡腦汁的研究成果。

巧遇莎賓娜的老師

莎賓娜的大學時代，在烏爾比諾度過，回到這座城市旅行，對她來說，有一種故地重遊的懷念之情。停好車，記憶還沒正式回歸，她試著問路人，確定我們的相對位置，而這位路人先生居然正是曾經教導過她的嚴格教授，讓我們不得不相信，這世間冥冥之中，自有安排，人與人之間的緣分，真的很奇妙。

我們跟著莎賓娜，信步往ISIA藝術學校（Istituto Superiore per le Industrie Artistiche）走去。莎賓娜回憶起當年在此求學的一切，牽著7歲女兒瑪格麗塔的手告訴她，哪裡是年輕時曾經上課的地方，哪裡是常吃午餐的小餐館，年少的她，與如今為人母

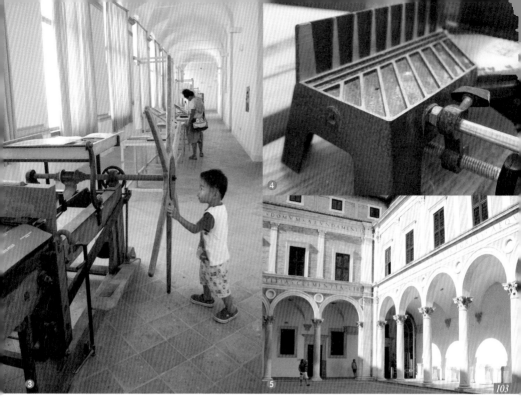

的她，重疊在烏爾比諾的街上，領著第一次來到這座山城的我們，分享青澀的少年時光。

ISIA學生手製書展

ISIA藝術學校正值暑假假期，但仍有少數學生在圖書館用功讀書，好久沒有回到校園的我，跟著孩子們在17世紀的學校古老建築裡探索，理所當然地東張西望。

我們一腳踏入空無一人的學生「自製書」展區，排列整齊，不失彼此個性的大小厚薄、各式材質的自製書，一覽無遺，充分展現學生們一年來絞盡腦汁的各種研究成果。書這種傳承人類知識的古老載體，整合了文字、圖像，作為邏輯訓練，

十分適合。

展區的轉彎處，擺放小、中、大型的裁紙機，還有手工油墨印刷機，ISIA學院鼓勵學生動手製作，以雙手聚焦腦中天馬行空的各式想法和概念，莎賓娜、瑪格麗塔、M哥、m妹與我，各自尋找有興趣的學生作品翻閱，投入個人與作者間無聲的對話。

①② 在藝術家之間的對話與互動中，體會到知識互相交流，以及傳承的重要
③④ 藝術學校提供展覽空間以及製作機具，鼓勵學生動手製作屬於自己書籍，以書來完整表現想法
⑤ 建築已有幾百年歷史的ISIA藝術學校，未來將繼續聳立，孕育藝術創作的學子

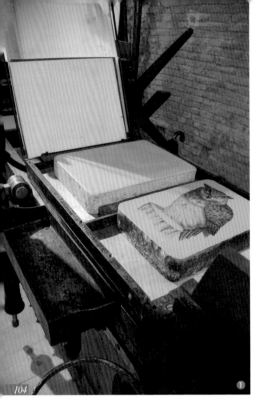

ISIA學院以藝術培養為教學主軸，學生們十分注重圖像的表現，就算是不會義大利文的我，仍可充分地享受他們的精心設計。極具創意的圖示，以及熟稔掌握的印刷技巧，每個心思，都刻畫在每本獨一無二的書頁中。

我們在烏爾比諾找到一家我們在義大利吃過最滿意的冰淇淋店，說實在的，比起翡冷翠的冰淇淋，更別具風味。我推著m妹，M哥和瑪格麗塔自顧自地走在前面，逛著他們有興趣的商店櫥窗和冰棒店，看著莎賓娜和她的藝術家朋友莉吉娜·露耶格（Regine Lueg），走在斜度甚陡的烏爾比諾街頭的背影，談論著彼此看見的世界，我突然被一種義大利藝術家們分享彼此經驗、傳承的傳統所感動。

義日陶藝夫妻工作室

由於莉吉娜是以陶為主要創作的藝術家，這位熱情的東道主，特別為我介紹同為陶藝家的朋友。我們一行人穿越窄巷，來到一對夫妻共同經營、以先生姓名為名的「馬賽羅·普奇工作室」（Marcello Pucci）[註1]。馬賽羅·普奇是義大利人，妻子來自日本。一樓入口即以義大利文和漢字歡迎訪客的遠道而來。工作室位在古老建築的二樓。放置在台上的介紹文，超過五種語言，小小的工作室，充滿著國際感。

陶藝工作室特地開闢了一個空間，設置了專以陶為材料的作品展區，讓人感受到他們對於這種樸質材料的熱愛。工作室裡

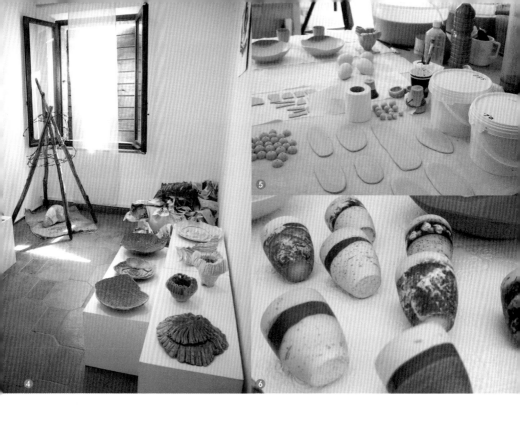

的設備，十分簡單，對於陶製藝術不是很懂的我，發現工作室的特色在於材料，這對夫妻是採取古羅馬時期的方法，製作出符合現代生活的產品。密封陶瓷（Ceramica sigillata）為西元前1世紀，在地中海沿岸地區所發展出的陶器，義大利中部的阿雷佐（Arezzo）後來成為最大的生產地。塗料採取沉澱的方式，讓粘土層中的各式微粒子，依照本身的特性，自然地懸浮與分離。工作台上擺放的寬口高桶中，經由時間作用後，堆疊了層層的粘土層，成為陶藝家們使用的祕密原料。

時間和材料比例，是藝術家們掌握作品的兩大元素。取自特殊地點的材料萃取方式，讓作品呈現粘土原料的原色，工作室產品所呈現的色澤和質感，都像一件件小小的藝術品。

義大利和日本，這兩個延續古老傳統的國家，在這對藝術家的雙手上，重現融合兩地個性的色調和風格，這樣的結合，十分浪漫。

①②③印刷展覽陳列製版的繁複工具與技法，人類倚靠書籍來傳承與散播知識
④⑤⑥義大利和日本結縭的夫婦所設立的陶瓷工作室，復原羅馬時代古老技法的取材方式，讓陶瓷呈現土壤的純樸質感

註1：馬賽羅‧普奇工作室網址
www.marcellopucci.com

黃金小雞雞

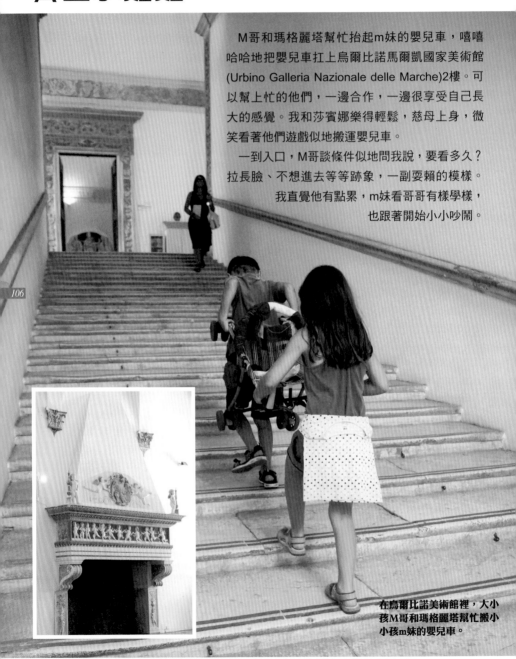

M哥和瑪格麗塔幫忙抬起m妹的嬰兒車，嘻嘻哈哈地把嬰兒車扛上烏爾比諾馬爾凱國家美術館(Urbino Galleria Nazionale delle Marche)2樓。可以幫上忙的他們，一邊合作，一邊很享受自己長大的感覺。我和莎賓娜樂得輕鬆，慈母上身，微笑看著他們遊戲似地搬運嬰兒車。

一到入口，M哥談條件似地問我說，要看多久？拉長臉、不想進去等等跡象，一副耍賴的模樣。

我直覺他有點累，m妹看哥哥有樣學樣，也跟著開始小小吵鬧。

在烏爾比諾美術館裡，大小孩M哥和瑪格麗塔幫忙搬小小孩m妹的嬰兒車。

106

看著莎賓娜超級專業地以藝術家的方式，向瑪格麗塔慢慢地介紹畫作，我有一種書到用時方恨少，外加太少讓小孩親近藝術的感受。我先以威脅式的權威法，強逼M哥和m妹進去美術館入口，他們開始臭臉相對。走下去，我越想越不對，欣賞藝術品，不是該開開心心的嗎？為了讓對看美術館越來越疲乏的M哥產生一點興趣，我想到在烏菲茲美術館帶m妹找ㄋㄟㄋㄟ的經驗，便開始以自製笑話的方式，讓M哥和m妹可以對這些古老畫作有點興趣。

我認真回想，方才在街上看見書報攤的明信片，有一組雕像，是白色的小天使，在翅膀與重要部位上了金漆。我想，他們應該是烏爾比諾最著名的小天使，我把他們取名叫「黃金小雞雞」，念的時候還得捲舌，讓效果加倍。問M哥與m妹，要不要去找「黃金小雞雞」。8歲小男孩M哥一聽到「小雞雞」的關鍵字，這下可樂了，精神為之一振，開開心心地把美術館一路看到底，還順便幫我跟m妹談笑風生，與要進美術館前，判若兩人。烏爾比諾之旅

後，讓我帶小孩逛美術館的功力指數跳級。為娘的我，對於接下來帶M哥與m妹的旅行信心大增。

除了黃金小雞雞，我們找到最有趣的一件作品，就是一組被石頭砸的頭破血流的傳教士壁畫，經過我一番亂七八糟的解釋，我們母子三人，在可憐的卡布奇諾髮型傳教士前，笑到花枝亂顫、不能自己。文藝復興時代，為了宣揚教義的宗教畫作，被我們看成好笑幽默的漫畫，我這才發現，中古世紀教育不普及，人們不識字的比例很高，為了讓人們了解基督教的教義，執行繪畫的畫匠們，使出看家本領讓看的人一目了然，理解上帝到底要說些什麼，並讓當時的繪畫充滿現代漫畫式的風格。喜歡看漫畫的我，想起日本漫畫家經常在旅行中汲取創作靈感，這些來自現代的東方漫畫家們，用心記錄著西方美術館、教堂壁畫的各種風格，使作品能讓大眾更加容易理解與親近。

烏爾比諾美術館裡特別的教宗肖像房間，與展現高度工藝技巧的木工藝術。

莉吉娜·露耶格

Regine Lueg (1949～)

陶與瓷

國　　籍：德國
作品特色：取材自與生活環境和人的互動，變化材料和作品形式
知名創作：《哈拉德燈群》(Hadramaut，2011)
　　　　　《降落》(ED i pesci cadranno dal cielo，2007)
空間裝置：從天花板懸吊65艘陶船與170條陶魚
網　　址：www.reginelueg.com

　　莉吉娜是一位很有氣質的陶藝家，她與莎寶娜在一次藝術家聯展中相識，莎寶娜希望我們可以認識，所以在4日的中北小旅程間，特別安排這次的會面。

　　年過一甲子的莉吉娜看起來很年輕，精神很好，她和其他藝術家一樣，從外表看不出年紀，我發現，從事藝術創作的藝術家們，都有年紀越大，外表越來越年輕的趨勢，可能是很享受專心與創新的過程。

　　莉吉娜配戴和眼珠同樣湛藍的寶石項鏈，看到如此的高雅打扮，我情不自禁地稱讚她頸上的珠寶很美，她微微一笑，說是母親給她的贈禮。在法國，母女會世代傳承珠寶，我暗自猜想德國很可能也有這種傳統，畢竟德國也是重視歷史的國度。

　　喜歡與水親近的莉吉娜，工作室和住家坐落在一座有溪的山谷裡，工作室能燒窯，也有提供陶瓷創作的工作坊課程。取材生活經驗的她，會在作品中加入各種新的體驗，例如請日本友人寫上漢字而串成的書簾；以魚和船為主視覺，再現於室內的裝置作品；拜訪朋友馬廄時，撿拾馬毛，加入動物毛作為改變陶土質感的實驗等，在她的作品裡可以看到陶瓷不斷變化的各種面貌。

以陶瓷為主要創作媒材的莉吉娜，取材自周遭生活經驗以及和展覽空間的互動，嘗試以各種方式來表現她對這項材料的熱愛。 (圖片提供 / Regine Lueg)

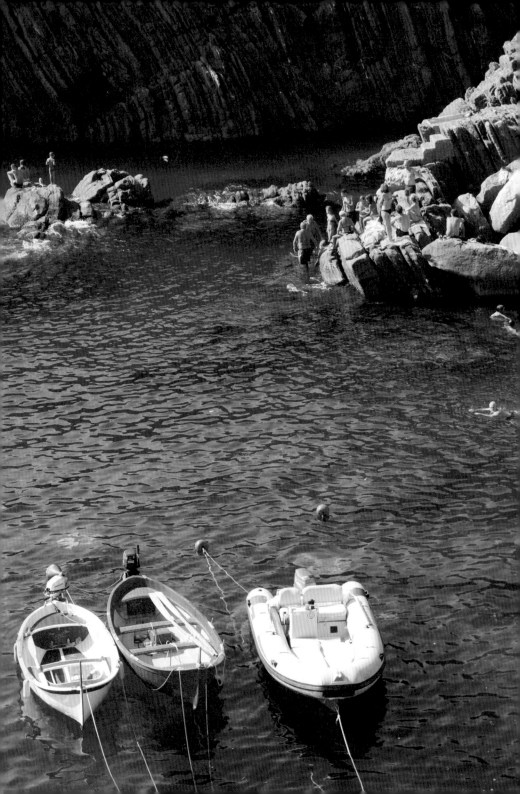

五漁村
Cinque Terre

Cinque Terre被翻譯成五漁村，義大利文原意為「五塊土地」，有許多依山勢而建，靠海的小漁村在這個區域中。五漁村的主要小鎮由北到南為蒙特羅梭(Monterosso)、維爾納札(Vernazza)、柯尼利亞(Corniglia)、馬納羅拉(Manarola)、里歐馬喬雷(Riomaggiore)，都設有火車站可以抵達。

Information

如何抵達

■ **水路：**可在馬薩卡拉拉港口購票乘船，早上出發、晚上回到原港口，體驗從海上觀賞山景，遙想前人是如何困難地在丘巒上建立家園。或是在五漁村其中幾個海灣港口臨時搭船，以水路前往其他港口。

■ **陸路：**可選擇購買方便的五漁村火車套票，一日裡不限次數，隨意搭乘地方的區間火車。或是站站算好時刻，挑戰義大利國鐵的售票機。火車需選擇區間火車，否則會因為快車而錯過幾個小站。有些小站因為隧道口距離很近，部分車廂會停靠在隧道中，如發現火車在黑暗中停駛，很有可能已經到站了，記得視情況下車。

五漁村裡迷人的民居風景，吸引世界各地的旅人體會漁村風情

推薦行程

對體力有信心的朋友，可以挑選漁村間的健行行程，以雙腳步行，探訪各個村落，見識山巒間不斷變化的漁村風景。

選幾天入住五漁村的民宿，沒有時間限制地去海灣戲水，和當地人一起享受日光浴，也是體會當地海邊日夜風情的好選擇。

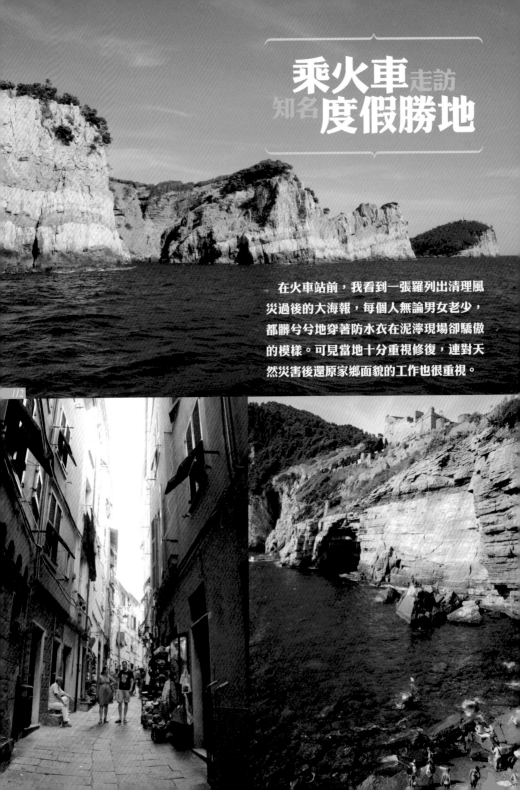

乘火車走訪
知名度假勝地

在火車站前，我看到一張羅列出清理風災過後的大海報，每個人無論男女老少，都髒兮兮地穿著防水衣在泥灣現場卻驕傲的模樣。可見當地十分重視修復，連對天然災害後還原家鄉面貌的工作也很重視。

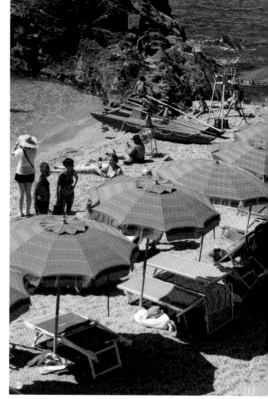

二度前進五漁村

壯闊的阿爾卑斯山脈與涼爽宜人的海水，造就了迷人的海港五漁村。從馬薩卡拉拉到五漁村，有兩條路可走，一條是陸路火車，另一條是水路。水路是從馬薩卡拉拉的港口開船的一日行程，選擇停靠五漁村兩個重點大站的船班。

2011年，我和兒子與好友右魚選擇乘船的方式，三人以水路前往五漁村，從海上望去陸地，距離拉的越遠，越能夠看出阿爾卑斯山脈在卡拉拉所展現出的遼闊與壯觀。這次是和第一次來到歐洲的好友千媄同行。第一次帶小孩自助旅行就來義大利的千媄，非常認真地做足了功課，連當地人都丈二金剛摸不著頭腦的國鐵系統，這

位小姐可是在台灣就辦好義大利國鐵的會員資格，掌握鐵路隨時變化的各種訊息。

幾經討論後，我們一行三大三小，兩個家庭主婦，和已經在前幾日去過五漁村火車之旅、擔任導遊的老爸，帶著小學五年級、三年級的兩位小哥，和準備上幼幼班的小小妹，決定乘坐火車，一站站前進人聲鼎沸的五漁村。

❶ 火車座椅可以隨需要調整成全臥式，兩家的小孩們玩的樂不可支
❷ 義大利人知道如何在海邊享受，造就出沙灘旁的遮陽傘、座椅出租商機，連位置也有分別：有最靠近海水的VIP區，與大眾化的普通區。紅頂商人的後代們，果然十分懂得經商之道

擁抱大自然所給予的各種生活

在火車站前，我看到一張羅列出清理風災過後的大型海報，每個人無論男女老少，都髒兮兮地穿著防水衣在泥濘現場卻驕傲的模樣。可見當地十分重視修復，連對天然災害後還原家鄉面貌的工作也很重視。

這次的行程安排，我最喜歡在海灣石頭灘上泡海水，體驗海浪沖打的大自然力量，不難想像為什麼會有那麼多義大利人聚集在海灣邊享受夏日時光。兩個媽媽和三個小孩，一直在海灣邊，待到太陽快要下山，才依依不捨地去趕搭最後一班火車。

另外，我們在蒙特羅梭（Monterosso）看見一座內以骷顱頭作為裝飾，名為「死亡與祈禱」（Mortis et Orationis）的小禮拜堂，這裡有一股與其他教堂完全不同的神祕氣氛，若有機會來，可以入內參觀體驗。

走過兩次不同路線的五漁村，我學習到看待旅行，甚至生活與人生，其實可以有很多方式，就像看一件雕塑作品，我們可以從各式各樣的角度去觀賞，體會作品帶給我們的各種模樣。

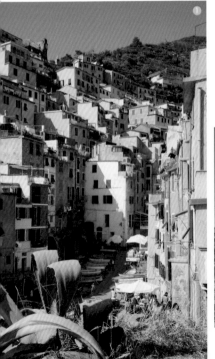

❶ 五漁村裡迷人的民居風光，吸引世界各地的旅人體會漁村風情
❷❸ 張貼在五漁村車站前的天災後重建照片，展現當地人不屈不撓的意志，也提醒人們修復歷史建物的重要性
❹❺❻ 五漁村的海灣，聚集暑假前來戲水的人潮。我們也帶著小孩加入戲水行列，讓他們享受海灣玩水之樂

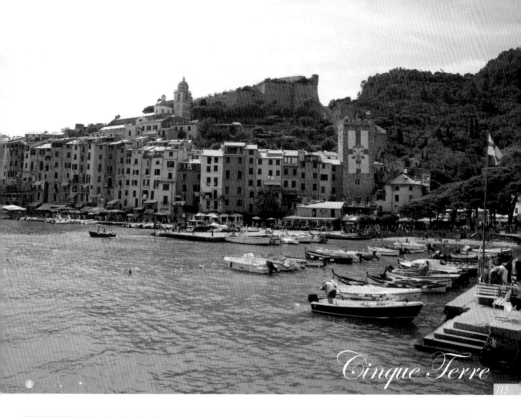

Cinque Terre

藝觀點

不同角度看世界

歐洲的經濟學家在歐元幾次面臨危機時發表：最不需要擔心的歐盟國家，就是義大利。原因在於，義大利的老祖先早已為後代完成超級吸金的成功建築典範。從羅馬時代之前，幾十世紀所留下來的藝術品，以及一處又一處美麗且令人屏息的教堂，吸引世界各地的觀光人潮到義大利朝聖，欣賞藝術與美學。

行經羅馬萬神殿與競技場、米蘭大教堂、翡冷翠烏菲茲美術館、威尼斯聖馬可廣場、梵蒂岡聖彼得大教堂、還有那以白色大理石所打造出來的比薩斜塔和廣場，所到之處都是遊人如織。我和右魚來到羅馬競技場時，曾經稍微計算一下參觀人潮，再乘上門票單價，我們發現，光是競技場這個景點，一天就可以幫義大利政府賺進大把的現金。

但是，這些靠文化遺產賺來的錢最後到哪裡去了？右魚的詼諧想法是：可能義大利政府不會會計，才造成帳面上的赤字。見過那滿滿的排隊人潮後，我想，歐盟經濟體與歐債危機所要處理的最終問題，或許不是數字，而是人性。

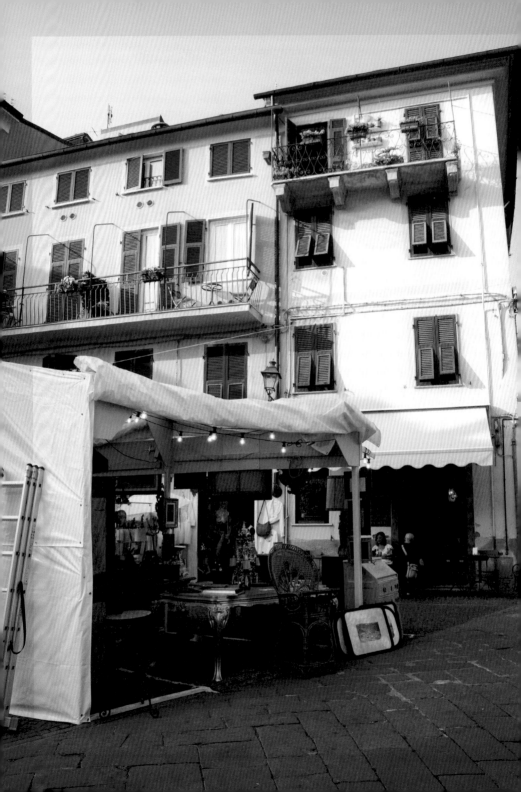

薩爾札納
Sarzana

　　跳蚤市場是旅行歐洲的重頭戲，人們總是可以在跳蚤市場裡，找到老歐洲的歷史影子。莎賓娜告訴我們，離卡拉拉搭火車約15分鐘的薩爾札納，在8月份有舉辦二手市集，是每年一次的特別活動，對看舊貨有興趣的我，決定擇期不如撞日，帶著全家老小，下午4點從卡拉拉火車站出發，前往薩爾札納尋寶去。

Information

如何抵達

　　從比薩火車站轉乘火車往北約為1小時可達薩爾札納，小小的火車站，不太起眼，很容易錯過。若在享用生蠔有名的拉斯佩齊亞 (La Spezia)，轉乘火車站往南約為10分鐘即可抵達。

推薦行程

　　如預計暑假來薩爾札納逛跳蚤市場，可在網路輸入「Markets in Liguria」查詢舉辦日期與時間。

　　對舊貨有興趣的朋友，也可安排在托斯卡尼地區或利古里亞地區，隨著日期追逐舊

拉斯佩齊亞以生蠔等海鮮聞名

貨。托斯卡尼地區的查詢關鍵字為「Markets in Tuscany」，利古里亞地區則是「Markets in Liguria」。網站上會提供每個城市跳蚤市場的日期、開放時間與販售貨品種類。

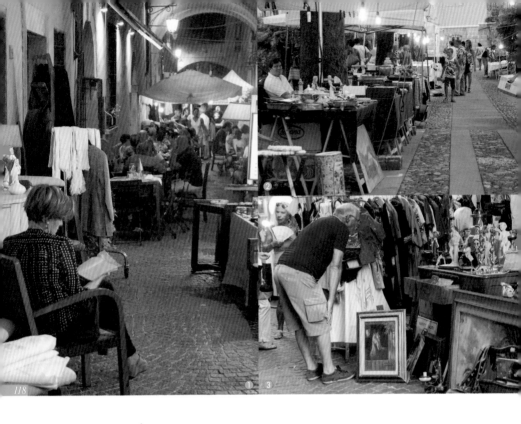

盛大_的 年度 跳蚤市場

在市集裡，看見過往時代的技術、工法和生活態度；幾個世紀所遺留下來的物件，讓歐洲顯得富裕，而人們也懂得享受，懂得悠閒度日。

整個城市都是舊貨市集

跳蚤市場是一處匯集時間的場所，不只買賣物件，還買賣時間，在這樣充滿時間的市集裡，更能體認到歷史經過不斷的積累，幾乎能看得到時間施展的神奇魔法。古物的共同特色，隱藏在古物界稱為「皮殼」（patina）[註1]的光澤中，老東西因人手長期撫摸，產生出漂亮帶有生命力的色澤，吸引後世人們的目光。

以前帶著5歲的M哥遊走9月巴黎各式的跳蚤市場，我自以為已經是逛市集的高手，沒想到，自己只是班門弄斧，一山還有一山高。來到薩爾札納才發現，整座城大大小小的街頭巷尾，路口屋內，簡直全都是舊貨市集，實在令人嘆為觀止。第一

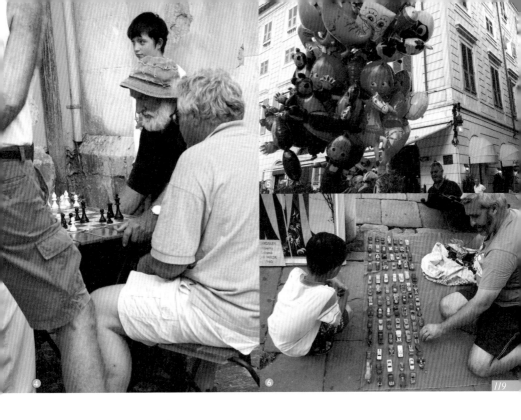

攤吸引我的，是一本二次世界大戰兵營區的歷史照片，這本相片本，蒐集了希特勒演講的各種模樣，我逐頁翻開，大戰期間的光景一下子印入眼簾，我逐漸體認到巴黎的跳蚤市場可能只是入門學程，薩爾札納才是進階版。

第一次步入規模如此龐大的舊貨市集，一條條望不到盡頭的街道，布滿著向我們招手的各式舊貨，因為年齡關係，一家人各有各的興趣，M哥要看汽車、m妹要看娃娃、M公要找明信片，領隊我則興趣太過廣泛，什麼都要看一眼，每個人都逛著自己有興趣的攤子，回過神，我帶著M兄妹，外公早已被薩爾札納滿坑滿谷的攤位沖散，我自我安慰總會遇到爸爸，強迫自己學著安心，帶著M兄妹繼續隨意遊逛。

我讓他們各選一樣玩具，M哥是個會看媽媽荷包臉色的小孩，只有一次機會的他，小心翼翼地思考，從價格親人的小汽車攤開始選，一路挑到昂貴的蜘蛛人，最後向當地小孩顧攤的攤位買了鋼鐵人公仔定案。我則向五中選一的非洲攤位，買了幾顆色澤特殊的琉璃珠，作為餽贈好友的小禮物，順便自己收藏幾顆把玩。

①②③④⑤跳蚤市場中羅列著各個時代的物件，有收藏嗜好的人們，極有可能陷入其中，無法自拔。放棄選購後，我開始有時間觀察每個攤位各有個性的老闆們，以另一個角度逛著跳蚤市場，帶回了十分有趣的回憶
⑥M哥在跳蚤市場攤上觀察老闆排列小汽車的認真模樣

註1：patina：銅銹、光澤、古色、神情之意。

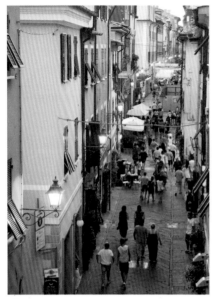

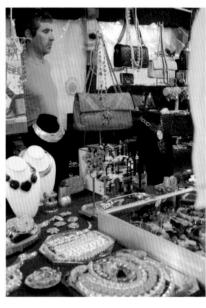

豪華路邊攤與高級夜市

　　見到整個城市都因爲二手舊貨的買賣，成爲夜裡閃亮亮的超大市集，我突然升起一種旁觀者的心情，十分慶幸自己口袋不深，還帶著最重要的活動行李——小孩兩枚，否則胡亂買起來，還得另訂貨櫃回家。劉姥姥M媽以平常心看待義大利，假裝冷靜地告訴M哥與m妹，跟台灣的夜市比起來，義大利就是豪華路邊攤，大家夥兒穿戴的像是參加宴會般講究，坐在餐廳精心布置的露天座位，享受燭光晚餐。高級夜市賣的是皮草、名牌、珠寶與古董。在市集裡，看見過往時代的技術、工法和生活態度；幾個世紀所遺留下來的物件，讓歐洲顯得富裕，而人們也懂得享受，懂得悠閒度日。

　　來到跳蚤市場的顧客，外行可以輕易入門，內行的生意人可以增長功力，覓得過去的審美觀點，見得過往的生活方式，對比上個時代留下來的痕跡。跳蚤市場有的不止是買賣，還能觀得當地人的生活習慣、價值觀、時代感、美學涵養與惜物態度，這就是它引人入勝之處。讓物件的價值感，建立在時代的關係之間，賣家能貨暢其流，買家也能物盡其用，每個人都在時代的來去之間，培植自身美學涵養的捨得境界。

Sarzana

在跳蚤市場裡，仔細尋覓，可以發現每個時代的菁華。經過舊物奇幻之旅的洗禮，或許我們終將發現自己屬於過去的某一段時間，原來時間從未曾離逝，只是停在某處，默默等待我們的認真回顧。

對於文明的想法

關於我所認識的地球人，我會跟小兄妹這麼聊著：「孩子，我想要和你們說一個故事，一個關於『文明』的童話故事。」

宇宙裡，有一個奇妙的水藍色星球，這個星球上的國家，很愛比較。比較紙是「誰」發明的，比較玻璃是「誰」發明的，比較火藥又是「誰」發明的。以前我也覺得，這些「誰」很重要，因為歷史上的這些人，幾乎代表了國家在文化上的驕傲。

不過，哪個國家把那位「誰」發明的東西保存得最好，陳列得最漂亮，甚至衍生出更精緻的工藝、藝術，是不是才對人類文明有更大的貢獻呢？我想，那位「誰」可能更會對傳承他偉大發現的後人更加欣賞才是。畢竟，這些被寫入《天工開物》的工藝技術，都已經成為全人類的文化資產了。紙，中國蔡倫發明的，紙的工藝博物館，在義大利有。火藥，中國人發明的，幸好那時候的中國人崇尚和平，煙火玩玩就算了，歐洲的諾貝爾比較猛，把火藥搞成炸藥，讓兩次的世界大戰毀了人類好不容易發展的文明一大半，事後再來個諾貝爾和平獎，又該怎麼彌補這個戰爭不斷的世界呢？

不知道喜愛旅行的朋友們，在不斷變化的旅途中，發現了什麼？經過一段段的旅行，我發現，自己是在漫無目的旅行之間，發現了自己和其他國家人民的差異，因此幾乎是在一瞬間，推翻固有的思考方

在羅馬遺跡中挖掘出西元1世紀的古玻璃，顯示當時玻璃工藝的技術高超，是至今仍無法破解的奧祕。或許祕密就藏在當時純樸的工匠之心，與對待物件的單純態度。

7

67

式和觀點，一點一點改變面對人生的態度，從此，我的觀點不再只有一種。我認為，真實的世界，需要親自去體會，而不是依靠課本或新聞來學習。所以我也希望孩子們可以憑藉自己的雙腳，走到外面的世界建立自己的觀點，不是父母說什麼，他們就相信什麼。父母不是萬事通，父母的話，更不應該是權威。

我在蒐集各地工藝資訊的旅途中，漸漸發現，世界各國的互相影響十分有趣：戀物的法國人喜歡收藏，所以法國的美術館和博物館裡有其他各國的藝術品，等同是為歐洲歷史做了良好的保存。義大利人擅於萃取和創作，所以義大利延伸了希臘神話故事和聖經裡的角色，創造出藝術品，逐漸建立歐洲的文明。而當我參觀位於古羅馬議事場帕拉迪歐博物館(Museuo Palatino)的古玻璃展時，我發現義大利人對玻璃工藝的深入研究，展現傳承文明的態度。

玻璃不知道是「誰」發明的。這吸引目光的半透明玩意兒，古時候做的實在比較漂亮，我想原因在於手工、過去的材料配比與工具，和那一點點的不完美。古玻璃透著一種朦朧光線，折射很不完整，有些甚至連曲面都凹凹凸凸、

厚度不一，各種顏色因為不同的材料比例與溫度變化，燒製成美好的顏色和透光度。如何把形狀燒在容器內部、將不同材料熔合在一起，是各家玻璃工作室的祕密；材料的組合比例，則是迷人的數字謎語。比較起現代的工業玻璃，很整齊，不過也厚的有點嚇人，還帶綠光，我認為還是古玻璃的溫潤來得動人。

在古玻璃展中，善於陳列的義大利人，把古玻璃分門別類整齊排放在現代的玻璃櫃裡，就算只能憑年分猜個大概，在心中比較古物與現代產品的差異後，還是能夠想像當時工藝的不凡。我像是伍迪艾倫電影《午夜巴黎》(Midnight in Paris)永遠不滿足的主角，感嘆自己太晚出生，無緣親身體驗心目中的美好年代。

我不曉得出生就進入手機世代的孩子，會如何看待自己的雙手，但我極度希望這些孩子可以珍惜雙手帶來的各種觸感，知道這個世界的各種美好文明，其實是藉由萬能的雙手所創造出來的。

馬薩卡拉拉
Massa Carrara

　　馬薩卡拉拉的海灘在暑假每天都有不同的節目，唱歌、跳舞、沙灘排球，吸引了愛玩的義大利人，到這裡盡情享樂。8月15日為聖母升天日，當地政府特別在這一天安排海上煙火活動，饗宴當地居民，讓大家準備收心，慢慢步入夏日假期的尾聲。

Information

如何抵達

　　馬薩卡拉拉地區由Massa與Carrara兩個城市組成，是一處以開採大理石與加工出口為主的工業城，該地區距離比薩約40分鐘車程，最簡便的方式是從比薩火車站轉乘地區火車，到Carrara Avenza站，再轉地區公車，即可抵達位於海邊的馬薩卡拉拉。

　　若從南邊的羅馬前往，可在佛羅倫斯轉搭火車，前往比薩，於比薩火車站下車後，轉乘往馬薩卡拉拉的地區火車。從北邊的米蘭或熱內亞搭乘火車，可在拉斯佩齊亞轉乘地區火車。

貼心提醒

　　義大利鐵路的車次表，是一大張的黃底藍字時刻表，張貼在火車站與月台上，清楚地列出每班的時間與各個車站名，供旅客查詢。若是要到小站，需先看時刻表，確定前往方向的大站，以大站的方向為依據搭乘班車(螢幕僅會顯示大站名稱)。

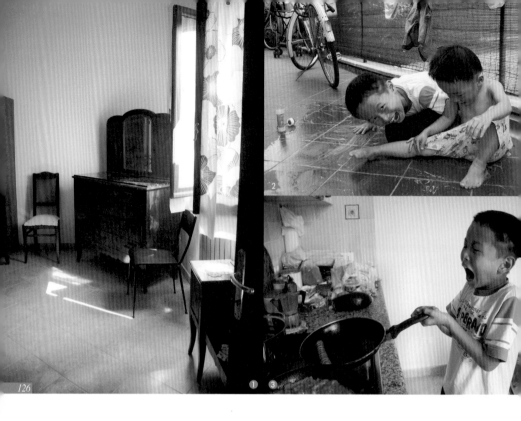

2

❶ ❸

夏日
海邊風情

短居式的出國旅行，讓我們能暫時作個外地人，感覺和家鄉完全不同的每日生活、氣候和日月交替的時間變化。我們一家人就這樣從每日往返住處和超市採買食物，或是去海灘玩水玩沙子，偶有朋友來訪的簡單節奏中，慢慢融入當地的生活，也逐漸揭開隱藏版的風土民情。

莎賓娜像是認真的特約新聞播報員，有時候會告訴我們當天下大雨的狀況，要我們注意門窗，預防淹水；有時候告訴我們，火車站的偷兒眾多，別把腳踏車放在附近；有時候會通知我們當天卡拉拉的活動，邀請我們參加山上的藝廊餐會或是展覽開幕。

8月聖母升天日的海上煙火

8月15日這一天，我們吃完難得外食的晚餐，選一家優格冰淇淋當甜點，聽聽教堂廣場的音樂會，原本沒打算做什麼就打道回府，卻看到身邊的人陸續往海邊移動，突然想起莎賓娜說的海邊煙火。搞不清楚狀況的M一家人，好奇地跟著當地居民在

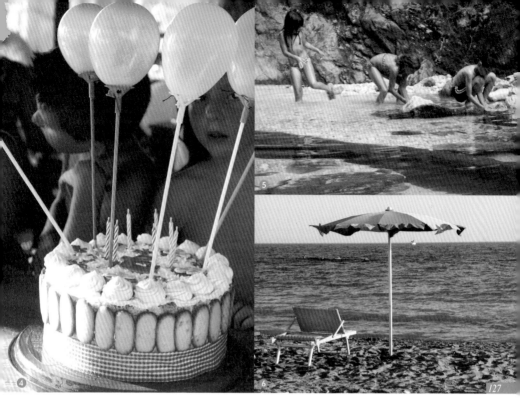

夜色裡慢慢往海灘走，m妹在嬰兒車上睡得安穩，東張西望的M哥什麼都很好奇，在眾多的人群裡找到瑪格麗塔，兩人就在沙灘上一起玩飛盤。看著海灘似乎聚集了卡拉拉所有的大小老少，我和M公討論既然有這麼多人來，推測應該就是看煙火的地方。好不容易等到10點日落，煙火終於開始施放，我才恍然大悟，放煙火還得配合天黑才能開始。這麼簡單的事情，到了語言不通，民情不同，天候需要重新適應的地方，就得靠觀察力來學習。

放完煙火再逛逛越夜越熱鬧的各種小店，結束臨時起意的煙火行程，已經將近午夜，要走30分鐘回住處，對孩子來說，成為一項大挑戰。8歲的M哥體力在白天用盡，想睡覺的他，開始不斷抱怨沿途找麻煩，回想一整天沒休息，我了解他體力不支的狀況，所以耐著性子推著m妹的嬰兒車，一邊和M公討論回去的路線，一邊胡亂講笑話給大家聽，試著轉移M哥的注意力，結果換來5分鐘一個抱怨，10分鐘一場短暫歡笑聲交錯的歸途。

❶ 下榻馬薩卡拉拉一個月的房屋，義大利短租房屋提供鍋碗瓢盆、毛巾、寢具等生活用品，十分方便
❷ 有一個小花園的房屋，可以放心讓小孩在屋外自己玩耍
❸ 花時間讓孩子自己嘗試，體會烹調的樂趣
❹ 參加在海灘舉辦一整天的義大利小孩生日同樂會。家庭凝聚力強大的義大利人，對於家族聚會非常重視，會花大把的時間準備
❺ 跟著當地朋友驅車前往卡拉拉山區中的河谷戲水，體會大自然裡的悠閒時光
❻ 馬薩卡拉拉海灘上充滿度假氣息的海灘陽傘與躺椅

威尼斯
Venezia

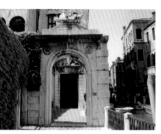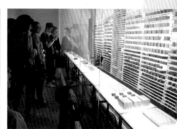

　　2012年5歲的M哥跟著媽媽和右魚阿姨玩了義大利21天，那次我們在威尼斯遇到住宿危機，雖然不到反敗為勝的革命狀態，至少讓我們學會了如何勇敢挑戰不公平，旅行應變指數也因此加分。2015年，我們帶著忐忑不安和看展的興奮心情，再度前往威尼斯。莎賓娜一家三口，加上M家兩大兩小，七人浩浩蕩蕩開始了雙年展之旅。

Information

如何抵達

■ **火車：**高速火車主要由米蘭、比薩等大轉運站，班車路線可直達威尼斯。威尼斯本島的火車終點站為跨過海的聖塔露西亞車站(Venezia Santa Lucia)。由於前一站的Venezia Mestre設有比本島較為便宜的旅店，很多遊客與旅行團會將住宿訂在這一站，所以會有大量觀光客在此下車。把住宿訂在本島的朋友，請記得在火車裡再坐一站，抵達終站前，欣賞有如神隱少女水上火車的特殊景觀。

■ **飛機：**搭乘歐洲內陸的飛機，可直達威尼斯的馬可波羅機場(Marco Polo Airport)，再轉乘巴士到威尼斯主島的羅馬廣場(Piazzale Roma)。

貼心提醒

　　從羅馬廣場下車走一小段路，水路繁忙的威尼斯乘船景觀便會展開在眼前。羅馬廣場附近有CONAD CITY大型超市，採買民生用品方便，食物價格也十分實惠。

　　船站的遊客中心販售大張的威尼斯地圖(另附一本介紹重點歷史建築物的手冊)，清楚標示建築物、小路、碼頭、大小橋梁。利用這張詳盡的地圖，可輕鬆學會穿梭錯綜複雜的威尼斯，是個人認為最值得入手的紀念品。

❶❷藝術需要靠人們互相傳承：街頭藝人在精彩的單人音樂表演後，年輕藝人在街上詢問老一輩藝人經驗的傳承時刻

前進
威尼斯雙年展

在比薩和佛羅倫斯轉車時，亂七八糟的義大利國鐵系統再度發作，螢幕上的車次訊息，連身為義大利人的莎賓娜都看得一頭霧水，完全不知道應該在哪一個月台坐哪一輛車⋯⋯

挑戰連連的
「樂透」義大利國鐵

這趟旅途，從訂票到搭程火車，都充滿了挑戰。義大利國鐵的訂票系統，連義大利人都搞不定，網路上訂來訂去，價格總是不一樣，連試了好幾天，被系統快要搞瘋的莎賓娜和我，認輸地前往卡拉拉火車站，向站務員買票了事。我發展出的幽默感為：設計義大利國鐵訂票系統的工程師，可能很想去拉斯維加斯上班，由於去賭城的希望破滅，只好在自己的國鐵系統

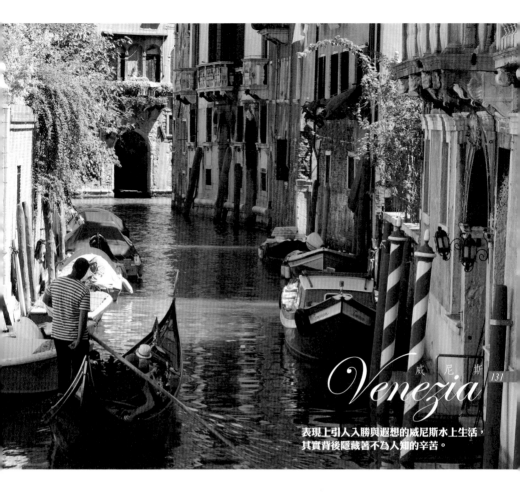

**表現上引人入勝與遐想的威尼斯水上生活，
其實背後隱藏著不為人知的辛苦。**

上洩憤，搞得大夥兒訂票像是買樂透一樣，一片混亂也。莎賓娜聽了我的自嘲解釋，苦笑地點點頭。我只能說：沒有一個國家是完美的，義大利也一樣。

出發當天，起了個大早，年紀最小的m妹本人與她的嬰兒車，肩負起載行李和平衡重量的大任，M哥、外公和阿母我輪流推車，從住處步行到卡拉拉火車站候車。在比薩和佛羅倫斯轉車時，亂七八糟的義大利國鐵系統再度發作，螢幕上的車次訊息，連身為義大利人的莎賓娜都看得一頭霧水，完全不知道應該在哪一個月台坐

哪一輛車，加上前一班車次的延誤，我們在佛羅倫斯火車站一路狂奔，外公推嬰兒車、M哥拉行李、我抱著m妹，差一點趕不上往威尼斯的火車。

坐上車後，莎賓娜很認真地聽火車廣播，並詢問其他乘客，再次確認搭上的班車是前往威尼斯的車次，我們終於可以好好喘一口氣，聳聳肩，舒緩國鐵樂透的刺激感。

從此之後，「樂透」成為我們稱呼義大利國鐵的暱稱代碼，無論系統再發生什麼狀況，我們都見怪不怪了。

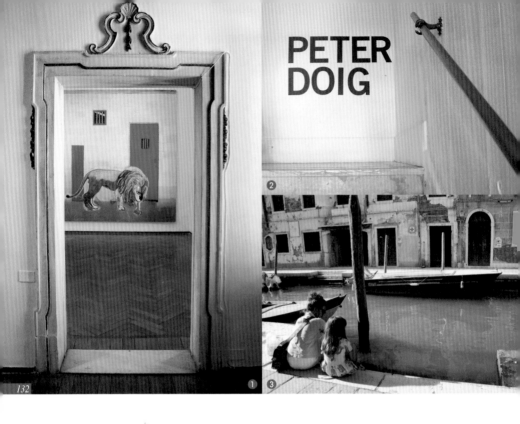

PETER
DOIG

① ③

旅途激發出的導航能力

火車穿越水路,這有如神隱少女千尋坐上水上火車的景象,是進入威尼斯聖露西亞火車站(Stazione di Venezia Santa Lucia)的奇景之一。往事的雲煙與日常的塵埃,似乎和我們再也無關……

2015年,義大利有兩個重要的超級展覽,一個是屬於未來建築的米蘭世博(Expo Milano 2015),另一個在威尼斯,是兩年一度的歐洲藝術嘉年華,威尼斯雙年展(La Biennale di Venezia)。全球的專業人士,各自往赴建築與藝術兩個展覽,汲取最新的知識和觀念。自1895年開始的威尼斯雙年展,歷經100多年的演變,如今已經成為藝術展的國際指標。

④

Venezia

真實與虛幻並存的
水上之城

　　火車穿越水路，這有如神隱少女千尋坐上水上火車的景象，是進入威尼斯聖露西亞火車站的奇景之一。往事的雲煙與日常的塵埃，似乎和我們再也無關，威尼斯的存在，本身就是一種神蹟，吸引人們不斷往這裡聚集，一個因為即將沉沒而引起更多人們前往，然後沉沒地更加快速的城市；每個去過的人們，應該都暗自慶幸曾踏上這片土地，日後它若沉了，還可告訴沒去過的人，自己去過了。

　　在威尼斯成為新一代的亞特蘭提斯之前的每年2月，嘉年華讓面具成為一個名正言順隱匿自己的節慶。以紙漿為材料，塑造出一張張或半或全的面具，在這一張張白底色的第二張臉上，工匠們以神妙之筆繪畫出每位參加者藏在心底的想望。一年365個日子，天天上演關於威尼斯、面具、貢多拉、愛情、喜怒哀樂，和人性貼近黯夜的那一面，完完整整地與你對話。它是旅行觀光最極致的表現，而且美的不像話，所以人們繼續湧入，希望持續到永遠。

❶❷威尼斯的藝廊配合雙年展檔期，也推出已經遠近馳名的畫家彼得‧多伊格(Peter Doig)展覽。在小小的老公寓裡，展現畫風中漂亮的色彩與構圖，讓其他的藝術家汲取經驗與學習
❸莎賓娜和瑪格麗塔同遊威尼斯的母女背影
❹Mm兄妹在威尼斯雙年展的西班牙館，並肩戴著耳機聆聽影像作品，不知道他們到底聽到了什麼？
❺水上之城威尼斯對於世人擁有神奇的吸引力

啟動身體導航，
為家人覓得豐盛晚餐

在旅行裡，把自己逼到極限，是增加能力指數的好辦法。爲了尋找一間隱密低調的超市，人在威尼斯的我啓動了身體的自動導航系統，並將之發揮到極致。爸爸親眼見證我怎麼在威尼斯如迷宮般的小巷小橋小房子中，找到第一天下午不小心遇到的超市，他至今仍嘖嘖稱奇，只能相信我在威尼斯的導航功能特優。

話說，看展的那天很冷，沒有看大展經驗的我們，可說是在飢寒交迫和情緒緊張的情況下結束雙年展。帶著把外套大衣讓給我穿的M公，和凍得發抖的M兄妹從雙年展坐船往住處的方向走，我心裡感到很

抱歉。由於我個人的看展興趣，硬拉著全家人跟著我走，最後卻是精神得到滿足，但肉體面臨能量缺乏的景況。

爲了某種補償和贖罪的心情，我在船上望著威尼斯既熟悉又陌生的景色，一心一意想讓全家人在貴死人不償命的威尼斯飽餐一頓。我突然直覺自己可以找到販售熟食和各種食物、名爲CONAD CITY的超市，心裡以精密計算的記憶疊圖法，決定帶著全家人貿然提前一個船站下船，憑著兩天前模糊的記憶以及不知那裡冒出來的決心，在接近天黑的傍晚，找到了那間魂牽夢縈的超市。

我樂得告訴親愛的一老兩小，這頓隨便選，M媽超市大請客。全家人在雙年展所受的寒冷和飢餓，因爲我的找路能力，在進入超市的瞬間，一驅而散，開開心心地選購晚餐，再回住處旅店裡大吃大喝補足體力，洗熱水澡驅走寒意。

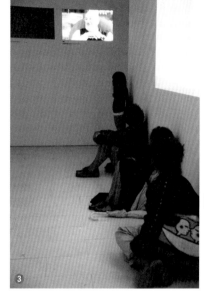

世界藝術
嘉年華

威尼斯雙年展是由世界各國指派藝術家作為展覽代表，藝術家的作品等於是一種歷史的回顧與對未來的期待，看了兩天的威尼斯雙年展，像是逛了十年份的北美館雙年展一樣，有看展功力大增、藝術的任督二脈輕鬆被打通的感覺。

❶❷改建自老建築群的威尼斯雙年展展區，是很好的舊建築物再利用的示範
❸安伯托・艾可在義大利館的談話紀錄影片。不知道這位語不驚人不罷休的教授，又說出了什麼引人深思的話語？

由於目標是威尼斯雙年展，所以我把大部分的時間都花在展區，讓全家人有時間把作品看進心崁裡。雙年展有兩大區，搞不清楚的我們，一天拼完，所以建議計畫來看展的朋友可以分兩天逛。購票時，選擇可以各進入一次的那種票，這樣隔天還可以換另一區。

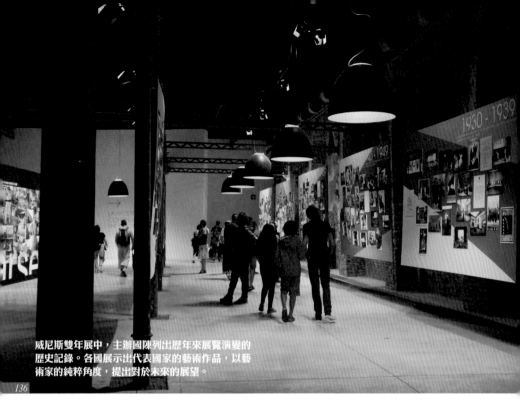

威尼斯雙年展中，主辦國陳列出歷年來展覽演變的歷史記錄。各國展示出代表國家的藝術作品，以藝術家的純粹角度，提出對於未來的展望。

當代藝術家揮灑個人創意的舞台

在花園區（Giardini）裡可以看到每個國家在代表該國風格的建築物裡呈現的作品，從欣賞建築的觀點來看，是一趟有意思的建築博覽空間體驗。1895年，威尼斯雙年展開始時，當年只有主辦國義大利有自己的國家館，後來參展的各國政府陸續委託建築師在花園區蓋出專屬自己的國家館，慣例是往後的國家展區，就固定在該國國家館區內。

由於各國的文化以及對於建築空間的詮釋各有不同，所以造型也都各具特色，像是每個國家在威尼斯，擁有一棟屬於自己國家的私人宅院。

2015年吸引最多參觀者停駐的是日本館，藝術家塩田千春（Chiharu Shiota）以工蟻的合作精神，將5萬支從世界各地募集來的老鑰匙，以紅色的棉線穿接起來，紅色的線從天地壁四面八方襲來，如同昆蟲進入的紅色蜘蛛巢穴，每支鑰匙代表每個人與家族的種種回憶，也象徵了保存與開啓。雖然我曾經在雜誌上看過這件大型作品《The KEY in the HAND》的照片，然而親臨現場，感受仍分外不同。這位藝術家以絲線穿接在空間的形式，不斷重覆、複習、與增加象徵，成爲她強烈不可磨滅的風格。

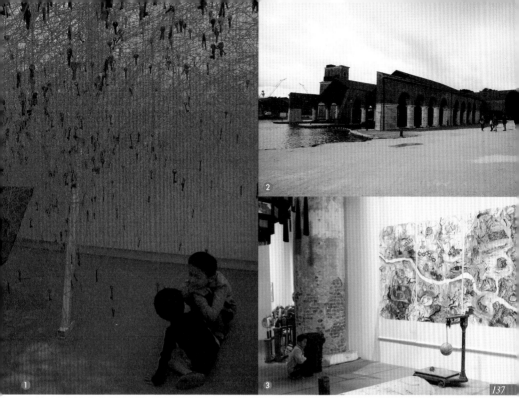

　　軍械庫區（Arsenale）改建自1104年的歷史建築，往昔的大型廠房空間，很適合作爲現代的雙年展展覽使用。最令我印象深刻的是中國藝術家邱志杰從歷史繪畫中取材，以雙語和現代語詞記錄常民生活，重新詮釋水墨的《上元燈彩圖》。徐冰的兩隻人民公社大鳳凰《鳳凰2015》，很像兩艘會飛起來的大龍舟，非常適宜地在原是停泊大船的空間中呈現。

　　我與義大利藝術家討論後，都有志一同地認爲日本館讓我們印象最爲深刻，藝術感受是一種不需語言就可以傳達溝通的直覺情緒。威尼斯雙年展從1895年開展至今超過一個世紀，已經舉辦56屆，一次展期5個月，占地寬廣有如國家公園的展區，經過系統性的擴建，逐漸改變了當地的發展。需要和各國溝通、追蹤藝術家發展的主辦單位，在長久的努力之下，讓雙年展成爲藝術界的指標展覽。每位在藝術界耕耘與對藝術有興趣的人們，請期待下一次的超級盛會。

❶ 日本館中引人注目的藝術家塩田千春的紅絲線作品，令人記憶深刻，體會現場參觀的重要性
❷ 中國藝術家徐冰的作品：《鳳凰2015》展示在原是停泊大船的空間中
❸ 中國藝術家邱志傑的作品：以雙語和現代語詞記錄常民生活，重新詮釋水墨

雙年展
食衣住行心得報告

自備食物，經濟又實惠

可以先在威尼斯主島的超市或食品店備好自己的簡單午餐帶著，例如麵包夾火腿切片之類的，再備點小餅乾，就可將餐費節省下來。如果天氣冷，可在雙年展區內喝杯熱茶，一杯約€1.5。

我看到一位阿伯帶著豐富的午餐，躺在法國區的灰色仿石頭軟座，用紙袋遮著口海吃，麵包、沙拉、熱飲、連水煮蛋都有，從一整天必須待在展區的角度來看，他可是很專業在看展，沒有讓自己餓到，也沒有在展區花大錢吃著貴森森的餐點，下次我也要學他，自備食物來看雙年展。

8月氣候多變，
防曬、防寒、雨具都要有

　　2012年8月的威尼斯非常熱，熱到年輕人拼命往身上澆水，帶著M哥，步入中年的我，十分羨慕他們的青春無敵。到了2015年，同樣是8月，這次的威尼斯倒是寒風刺骨，冷到要頭疼感冒。所以我的經驗是，來到這臨海的陌生貴寶地，防寒衣物要備，簡單的雨具要帶；四周環海的離島群威尼斯，氣候變化多端，不容小覷。

選擇本島旅館，
省下交通時間

　　來到什麼都昂貴的威尼斯，建議多花一點費用住在交通方便的地方，讓自己可以待在威尼斯本島的時間較多，而不是花時間在離島的交通往返上。2012年，我帶M哥與右魚阿姨住在學院橋(Ponte dell' Accademia，威尼斯唯一一座大型木橋)附近的青年旅館(Foresteria Levi) [註1]，區域很好，而且價格實惠，步行遊逛，靠雙腿摸熟了威尼斯四大美術館：佩姬古根漢收藏館(Collection Peggy Guggenheim)、學院美術館(Gallerie dell'Accademia)、希尼宮美術館(Palazzo Cini La Galleria)、關稅美術館(Punta Della Dogana) [註2]。

公船配搭步行，
小資遊遍水都

　　威尼斯腹地不大，大小運河交錯，水路上有私船與公船提供選擇，私人的計程

3

船與特色貢多拉幾十歐元起跳，適合口袋深，在水都力求浪漫旅行的遊客。若是要看展，可以買單程票搭公船到主展區，回程可慢慢走回去，也可選擇搭船。

　　其他時間建議買張詳細的地圖，研究一下公共船的路線與景點，配合走路，其實就可以遊遍威尼斯。如果體力和時間許可，安排3～5天，隨意在美麗如詩，滿布小巷小橋小河流，景色變化多端的威尼斯好好享受迷路的樂趣。

❶ 靠海的威尼斯天候多變，8月的暑假天，天氣也會變的寒冷
❷ 在會場帶餐內用的老伯，讓我們學到看展也要記得顧肚子(但別忘了要到飲食區才能吃東西)
❸ 翻拍自威尼斯街頭的攝影作品，想像威尼斯冬季下雪寒冷的氣候

註1：Foresteria Levi網址www.foresterialevi.it
註2：關稅美術館是由位於運河口的原海關大樓改建，隸屬法國木業大亨弗朗索瓦‧皮諾(François Pinault)，內部改建設計者為日本知名建築師安藤忠雄(Tadao Ando)，很多日本遊客到關稅美術館，多少有些來看看自己國家建築師在國外作品的愛國情感。

CHIHARU
SHIOTA
The KEY in
the HAND

塩田千春
Chiharu Shiota (1972~)

棉線裝置藝術

國　　籍：日本
作品特色：以單色的棉線，編織出龐大的空間裝置。收集各式物
　　　　　件，組合在編織裝置之中，呈現更深刻的內在涵義
知名創作：《Waiting》(2002)
　　　　　《精神の呼吸》(BREATH OF THE SPIRIT，2008)
網　　址：www.chiharu-shiota.com

從塩田千春的早期作品觀察，這位藝術家像是將空氣編織出來的黑線，配置在單人白床、新娘婚紗、或是燒毀的家具周圍，觀者會產生一種昆蟲落入蜘蛛網中掙扎的錯覺，因而陷入極度焦慮與誨澀不安，黑線裝置反應出塩田千春從童年經驗與初到德國移居不穩定的記憶界限，使人清楚感受到某種不知名的強烈恐懼。

近年來，纏繞空間的黑線過渡到紅線，空間因顏色而有了溫和的改變，裝置則從與黑線呈現強烈對比的白色單人的床、衣、以及燒成碳化的家具，置換成從眾人手中所蒐集來的鞋、鑰匙與行李箱，不知不覺中，似乎多了一種終於從過去掙扎出來的一縷縷希望，交織在空間裡，溫暖的感受，難以言喻。

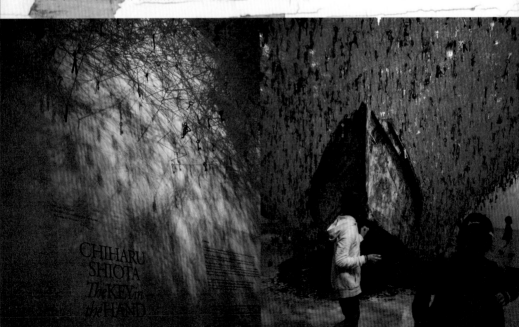

邱志傑
Qiu Zhi Jie (1969～)

新水墨

國　　籍：中國
作品特色：尋找藝術自律與社會關懷間的平衡
知名創作：《大玻璃…關於新生活》(1992)
　　　　　《重覆書寫一千遍蘭亭序》(1990)
網　　址：www.qiuzhijie.com

新水墨是當代藝術家們生長在這個多重媒材與載體的年代，企圖重新看待毛筆、墨、宣紙這三樣屬於中國的家傳寶藏，以巧妙的手法，呈現水墨才能表現出的單色濃淡變化有致的風格，邱志傑慢慢在創作的苦路上，找到一條詮釋之道。

在他的網站上，可以看出企圖運用各式各樣的媒材，如繪畫、攝影錄像、篆刻、出版、裝置、策展等多重面向，描繪出他所看到的世界觀。

反觀在台灣，也有取材古畫、以全新方式創作的藝術家，如陳浚豪(1971年～，以蚊釘結合水墨，創造出能在遠近距離變化視覺的新水墨作品)、張立人(1983年～，其古典小電影系列，以多媒體的動畫方式，讓古畫擁有自己的新生命)。當代的年輕藝術家們，在面對過去的今日，都在各自構築自己的藝術生命。

徐冰
Xu Bing (1955～)

鳳凰與創新文字

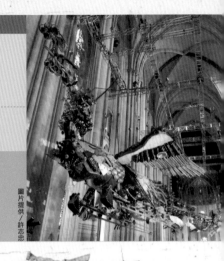

國　　籍：中國
作品特色：創造與文字與符號有關的當代藝術
知名創作：《析世鑒》(1989)、《新英文書法》(1996)
網　　址：www.xubing.com

圖片提供／許志忠

　　成長於中國，經歷過文化革命，現居紐約與北京的徐冰，經常以重新檢視中國文化賴以延續的符號：中文。探討中文這種集合象形、指事、會意、形聲、假借、轉注的文字，在原本就生活在中文世界者，以及從未接觸過中文的人們，是如何以自身的文化經驗來看待中文意義。

　　藝術家自行創作屬於另一個世界的漢文爲字，或是以文字造圖，詮釋逐漸從環境和人的相處下，所演化出的中文造字，成爲中文演變史的一篇當代藝術章節。

在孩子心中種下藝術的種子

　　要求孩子看展覽是一場大人和小孩的興趣拉鋸戰，我學著放手不急躁，讓孩子帶著我去看展覽，我則從中觀察他們感興趣的是什麼，解除大人觀念的種種限制，互相分享我們的經驗。

　　孩子們對於統計資料、嚴肅的話題，甚至細緻的工藝表現都沒有興趣，可以吸引他們的，是漂亮的色彩和會移動的物品。荷蘭館的玫瑰花毯聞起來香香的，很值得流連忘返；英國館讓大人花

M哥動手動腳來看達文西在威尼斯的科學展覽，希望他在身體裡記住達文西的各種實驗。

容失色害羞的變形雞雞，在孩子的眼中好好笑；日本館紅色絲線和鑰匙讓小手們都想摸一把；義大利館玉米田的黃色看起來實在太好吃了。

　　我不知道在M兄妹的心中，以媽媽的興趣所規畫的美術之旅，會在他們的記憶裡，種下怎麼樣的種子，發出怎樣的芽，長出怎麼樣的花與果。回頭看看在威尼斯雙年展的照片，他們開心地享受藝術家所呈現的成果，舞動雙手畫下眼前的事物，學著以自己的眼光來看世界，是我覺得這趟旅行很值得的地方。

學習孩子們看展覽的步調與角度，讓心回歸單純與簡單。有時候，光是顏色，就能吸引他們的眼光。藝術不就是讓心回到最初的感動嗎？

經過威尼斯的藝術洗禮後，孩子們在火車上專心地畫畫，父母可以學習跟著他們的角度，欣賞孩子們是怎麼去看待這個世界。

143

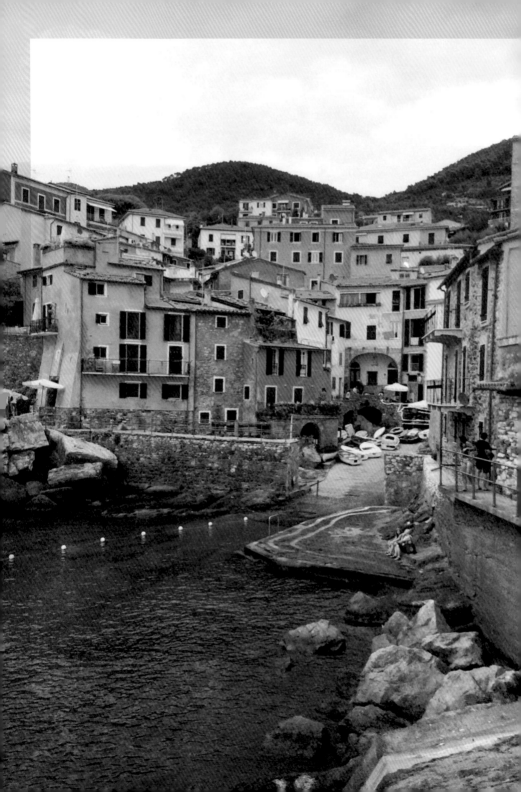

塔拉羅
Tellaro

 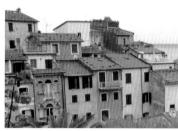 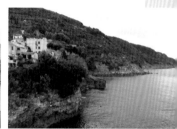

接近旅途的尾聲，莎賓娜頻頻接到她在米蘭一家合作藝廊的邀約，主持人想要看看來自台灣的我，到底是扁是圓。藝廊在塔拉羅有一間小房子，所以我們不必北上到米蘭，可以就近在卡拉拉開車半小時的小村子見個面。已經成為富人度假休閒地區的塔拉羅，與卡拉拉的距離比五漁村還近，和米蘭藝廊經過幾度溝通，我們覺得有趣，也就答應下來，帶三枚孩子去一探究竟。

Information

如何抵達

塔拉羅是位在海邊的小鎮，沒有鐵路直接到達，往返主要依靠公路，可開車與轉搭地區巴士前往。國鐵主要轉乘火車站在比薩。從比薩轉乘地區火車到薩爾札納(Sarzana)，轉搭地區巴士往萊里奇(Lerici)，再搭小型巴士轉乘到塔拉羅。

特色景緻

塔拉羅腹地很小，沿地形依照時間逐漸開發，保留幾世紀前的樣子，高高低低的鎮內散步小徑，蜿蜒配合變化多端的海景，可以

探險似地穿越依地形而建的蜿蜒小路，發現民居外的壁畫，以彩色石頭製作而成，如同一幅隨意自在的素描畫，裝飾著好幾百年的房屋

自由穿越。民居空間橫跨在各有自己路名的石子路上，民家門口放置如繪畫般的裝置也十分迷人。

千年海岸 小山城

懂得珍惜上天賜予的美好的義大利人，讓房舍配合山勢與水灣，與周圍融合成一片祥和壯麗的景象……

這回來到義大利，莎賓娜像是一位稱職的主人，把我的日子排得滿滿的，就像她在台灣時，我替她安排的行程一樣緊湊。我們經常和藝術家們吃飯、喝酒，天南地北亂聊台灣和義大利兩地的文化、生活、食物，最多的話題還是藝術市場、趨勢、風格、歷史、拼拼湊湊的小道消息。好幾次回到住處，M哥與m妹幾乎都是在深夜車上睡著了被叫醒，閉著雙眼，迷迷糊糊地回他們的客廳地鋪繼續睡。我則是趁夜無人打擾，把一天發生的大小事，作個簡單的整理記錄，作為未來工作的資料庫。

這一天，我騎著車，載著M哥和m妹，趁著中午前不太熱，到馬薩卡拉拉的海灘玩耍，我和孩子們說，這是這個暑假，最後在海邊玩的一次機會，所以我們準備好早餐，帶去海邊享用，我看我的書，他們玩他們的沙，母子互不打擾地和平相處，煞是愉快。中午到莎賓娜的家作客午餐，兩個媽順便趁機工作，把明年的計畫抵定。義大利的晚餐總是約的很晚，天還未降下夜幕，我們一行兩大三小，算好塔拉羅昂貴的停車費，從卡拉拉住處驅車前往位在北邊的塔拉羅。

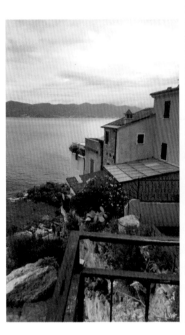

山靈水秀的天然義式魅力

一路從地勢高的高速公路，沿著地勢低處往海邊的山下小路開去，往塔拉羅的沿途房屋越來越少，有一種進入世外桃園的氣氛。塔拉羅風景媲美五漁村，卻少了五漁村人山人海的外國遊客，讓這座位在海邊的小山城，自然展現出無比的義式魅力。我這才發現，老天爺對我真的很好。這裡說山有山，山很靈巧；要水有水，水灣很輕盈地搭配著山勢。而懂得珍惜上天賜予的美好的義大利人，讓房舍配合著天

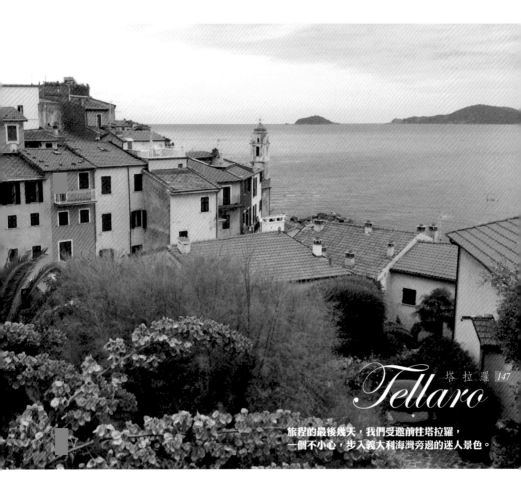

Tellaro

旅程的最後幾天，我們受邀前往塔拉羅，
一個不小心，步入義大利海灣旁邊的迷人景色。

然的山勢與水灣逐漸發展，人文和自然慢
慢融合成一片祥和壯麗的景象，這是我在
塔拉羅時，清晰感受到義大利人與大自然
相處的方式。

原本是以輕鬆的心情赴晚餐邀約，m妹
需要的東西比相機重要，我把跟在身邊一
個多月的相機留在住處，節省隨身行李重
量。漸漸學會活在當下的我，並不後悔沒
帶相機，拿出平板電腦，以到此一遊的心
情，按了幾張紀念照。離天黑還有一段時
間，莎賓娜領著一行大小遊客，兩個媽，
扛著睡著的娃，拾級走下細細窄窄的石頭

弄裡，這時m妹仍在嬰兒車上，安詳地熟
睡著。

對古老城市，我總有無盡的好奇，我問
莎賓娜，塔拉羅自有人在此居住以來，至
今幾歲了？莎賓娜身為外地人，先給了個
大概的數目，夯不瑯噹，可能800年。哇，
每當來到超過300歲以上，可稱古蹟的所
在，我都會有意識地升起比較心，一想到
800年前台灣還是荒草漫漫，人煙稀少，
而這裡已經蓋起教堂，或許開始有文字記
錄，不知不覺，對塔拉羅生出敬畏之情。

總是被迫參加大人聚會的M哥，認命地

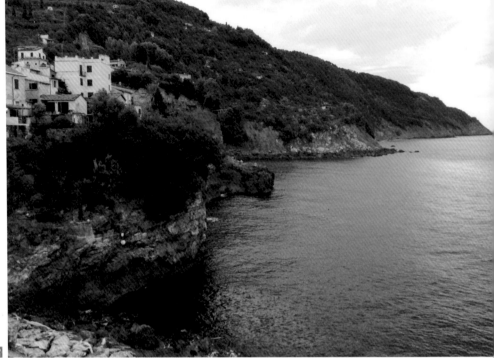

嘌聲和瑪格麗塔一起探險似地穿越隧道山洞般的民居小巷，直到來到海岸旁，他才被眼前的海水，擦亮雙眼，興奮地說：「媽媽，海耶。」下階梯探險去。能夠被大自然感動，是一種幸福和快樂，這是我對M兄妹最大的期盼。

教堂旁看海的老人

來到坐落在俯望不遠海岸、塔拉羅最老的教堂，m妹仍睡夢中，M哥自顧自地東張西望，看海看岸看房子，莎賓娜攀談一位端坐在教堂矮圍牆，看著遠方景色，很有氣質的白衣老先生。老先生為我們解答了塔拉羅的年齡之謎，1,100年。他的家就在教堂廣場旁，在此聳立超過了11個

世紀，我有一種他似乎就在這裡等我們，準備回答我們的好奇的感覺。我發現在旅程中，只要我們帶著好奇心和誠意開口詢問，就會從人們的口中知道關於這個地方的種種故事。

老先生好奇地看著我用嬰兒車帶著m妹，以很標準的英文問說：「Where are you from?」

我據實以報：「Taiwan.」

我以為對話就此打住，因為台灣對歐洲人來說，實在太小，也太遙遠。沒想到他說：「Oh, Taiwan, I've been there, Taipei.」這下子，我可好奇了：「Why? What did you do in Taiwan?」老先生說，他住在帕瑪（Parma），塔拉羅是他的老家，自己做的是玻璃瓶的生意，所以到處旅行。到台灣，

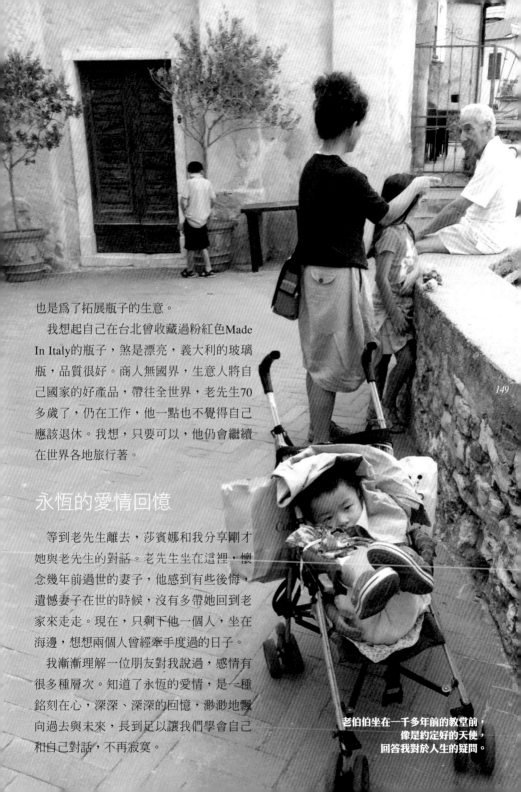

也是爲了拓展瓶子的生意。

我想起自己在台北曾收藏過粉紅色Made In Italy的瓶子，煞是漂亮，義大利的玻璃瓶，品質很好。商人無國界，生意人將自己國家的好產品，帶往全世界，老先生70多歲了，仍在工作，他一點也不覺得自己應該退休。我想，只要可以，他仍會繼續在世界各地旅行著。

永恆的愛情回憶

等到老先生離去，莎賓娜和我分享剛才她與老先生的對話。老先生坐在這裡，懷念幾年前過世的妻子，他感到有些後悔，遺憾妻子在世的時候，沒有多帶她回到老家來走走。現在，只剩下他一個人，坐在海邊，想想兩個人曾經牽手度過的日子。

我漸漸理解一位朋友對我說過，感情有很多種層次。知道了永恆的愛情，是一種銘刻在心，深深、深深的回憶，渺渺地飄向過去與未來，長到足以讓我們學會自己和自己對話，不再寂寞。

老伯伯坐在一千多年前的教堂前，
像是約定好的天使，
回答我對於人生的疑問。

旅途尾聲的海景月光宴

朝著天空不時閃著雷電的滿月景色，我向莎賓娜表示感激之意，感謝她的藝術總是讓我看見漂亮的景色與事物，也在心中默默地對身邊親友的支持與因緣際會感覺到無比幸運。

因受邀而來到私宅，塔拉羅的景觀也從戶外移入屋內。進入屋齡超過百年的私人宅院，我再度為在藝術界的生活感到驚奇，這座小屋坐落在比鄰一望無際海景的山崖邊，換成房地產的廣告說辭：住在這裡，24小時都能享受無敵海景。莎賓娜分享她曾在夏天假日與家人搭著自家小船，從馬薩卡拉拉海邊，來到我們目光可及的小海灣度過夜晚的美好經驗。我再一次體認到藝術家與藝廊的生活，是否有著一種像是脫離現實的美好，才如此一再吸引人們的關注和期盼。

亞伯多‧拉維特（Alberto Lavit）是藝廊的主人，本身是一位專業攝影師，拍攝商業攝影作品如建築、室內、時尚服裝、藝術、人物、食物與商品。他與妻子經營的

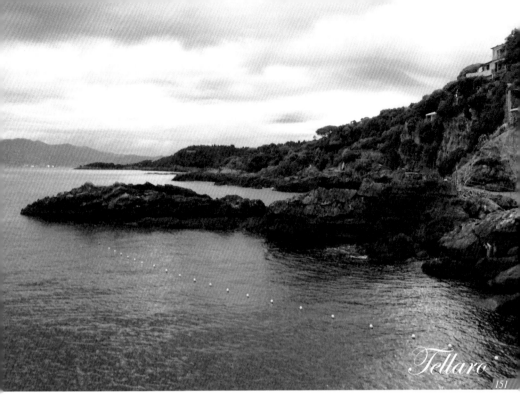

Tellaro

藝廊「拉維特空間」（Spazio Lavit）^(註1)，場地經常舉辦各式各樣的藝文活動，推廣多位義大利藝術家的作品。

餐桌精心地布置在宛如電影場景的海上月光半戶外陽台，主人費心地先幫小孩們準備簡單的義大利麵，讓他們先填飽小肚子。大人們則一如往常，等候在義大利遲遲不會開始的晚餐，舉杯天南地北聊著，耐心等待還沒到場的藝術家們。望著海邊逐漸變黑的夜色，朝著天空不時閃著雷電的滿月景色，我向莎賓娜表示感激之意，感謝她的藝術總是讓我看見漂亮的景色與事物，也在心中默默地對身邊親友的支持與因緣際會感覺到無比幸運。

義大利正式的請客菜單分為前菜、義大利麵、主餐、飯後甜點，飲料主要是他們最愛喝的紅白酒。菜一道道的上桌，主人熱情招待，和台灣人請客一樣，只能多，不能少。如今我已經有點想不起來到底吃下了哪些美味佳餚，不過，餐桌上戲劇般的對話祕密太多，除了讓我對人生的際遇感到驚奇外，也更冷靜地看待人與人之間的關係。在持續不斷變化的世界中，唯有一直吸收新知、不斷練習，讓自己的心一再歸零，重新從各種角度看待人事物，讓思考的核心更加密實，才是在藝術界裡生存的決勝點。

❶❷藝廊主人塔拉羅自宅的景色，我們就著逐漸落日的夜景，等待晚宴的開始

註1：拉維特空間網址www.spaziolavit.com/it

珍貴的
所獲所得

發揮家庭主婦專長，
贏得友情與敬重

說到吃，義大利人愛吃，台灣人更愛吃，兩個國家可以說是對吃這件事的熱情和投入旗鼓相當。我在義大利更是充分感受到，當了幾年的家庭主婦，其實是很有用處的。家庭主婦最擅長的兩件工作，就是做菜和打掃，這兩件家人習以爲常的微小日常，卻讓我贏得珍貴的友情和敬重。

做菜，尤其是簡單的台灣口味，讓我把簡單又深刻的台菜，帶到了義大利。打掃，維持租屋清潔，讓愛乾淨的義大利人，覺得我們是同一種人類。我在和這些義大利藝術家相處的過程中，因爲需要向他們解釋自己生活的土地，也因此發現了台灣的美好。

有一次，莎賓娜和里卡多特別帶我和M兄妹去一家位在農田裡的傳統食堂，品嘗義大利的田間野味。在好奇心驅使之下，我點了這間食堂最特殊的炸青蛙和炸鰻魚，想要知道義大利人是如何料理這兩樣台灣也有的食物。好菜上桌，望著沒什麼創意，只用麵粉裹青蛙和鰻魚的炸物，這道讓朋友大力推薦的料理，說實在的，令我有些失望。

想看看我反應的莎賓娜和里卡多，在我試吃沒什麼味道的粉團後，好奇地詢問我的看法。我禮貌地說，在台灣，我們吃這兩種食物，但是好吃很多。於是，驕傲的三杯田雞食譜從我口中翻成英文，從爆香薑、蒜、九層塔開始說起，加米酒、醬油、麻油，聽的里卡多頻頻點頭，眼睛發亮，他說，光聽爆香這道手續，下回有機會就想來亞洲嘗試台灣美食。我在分享家

一個月的義大利生活，我們試著品嘗這裡的各種食物，以五感學習生活中的義大利。

鄉經驗的同時，體會了誠心直接表達意見的重要。

還有一次，莎賓娜和艾曼紐在超市和鄉間路邊牆上的野花叢，向我推薦了義大利的傳統食物：續隨子（Capperi）。這種從桃紫色的花所結出的小小綠色醃製酸果實，價格十分親民，可以不用開爐就吃到蔬果的滋味，搭配義大利麵、披薩、或是燻鮭魚加麵包，非常對味。

我深刻了解義大利人是如何親近自然，體會大自然所賦予人間的餽禮。現在續隨子已成爲我去歐洲超市採買的口袋名單，台灣超市也有，想要嘗試義大利口味的朋友，一定要試試。

不受語言限制，
大方壯遊天下

大家普遍擔心到國外旅行會有語言的隔閡，我認為其實無需太在意。就算英文不是很溜，比手畫腳加上溝通的誠意，也是很夠用。

回想第一次單獨出國旅行，尼泊爾朋友在餐廳裡跟我聊到說英文這件事，我還記得他們開開心心，大方地說：「We can eat English, We can touch English, We can hug English.」立馬破除我對英文的恐懼。在日本，一位英文說得很好的日本太太告訴我，英文不是我們的母語，說不好是正常的。世界上有各式各樣的語言和地方，總不太可能準備去哪裡旅行，就要先學會那個地方的語言，那麼不是哪裡都去不成了呢？所以我到義大利的時候，也是遵守「有禮行遍天下」的原則，所以「謝謝 / Grazie」很重要，另外兩個重要單字「好吃 / Buono」、「漂亮 / Bello」也要適時地使用，讓生活在美好中的義大利人，覺得我這個外地人，很上道。光是用這三單字，就能義大利走透透。

此外，和義大利藝術家相處的過程中，我也學到了跟語言有關的重要一課。莎賓娜教我由於我們共用的語言並非各自的母語，而是英文，因此用電子郵件溝通時難免會產生一些誤解，加上閱讀信件當下不同的情緒，所以要耐下性子，好好溝通。

❶讓M哥記憶深刻的帥氣小喇叭獨奏
❷❸義大利人在生活上汲取日常的種種細節，在各種藝術作品裡，重新詮釋對於生活的角度和態度
❹年輕藝術家在翡冷翠街頭的各類畫作
❺金工工作坊內部

註1：金工工作坊網址www.alchimia.it

以眾人為師

在這次暑假期間，我向身邊所有的人學習。學習如何和朋友分享、對孩子放手、該怎麼相信家人。向取之於日常，關心生活的藝術家學習如何看待世界，調整出讓自己舒服地面對世界的節奏。

我在藝術家身上學到的，不只是欣賞美的藝術作品、對材料的認識與研究，我學到更多的是他們身上的人格特質。莎賓娜時常在討論議題告一段落，要我們雙方都讓頭腦放空，過一夜或是一兩天後再討論一次，不要馬上作決定。她也是一位很會替所有人著想的藝術家，我從她身上學會如何讓事情做的更加圓滿，讓更多人滿意。

感謝義大利朋友的熱情，讓我學習到該怎麼對其他人更好。翡冷翠的房東法畢歐先生開車載我們母子三人時，還特地開往較遠的米開朗基羅廣場，讓我們以輕鬆的方式，從半山腰的高視角度，欣賞翡冷翠的另一面。卡拉拉房東收房租時，還會考慮我的心情。我從他們身上學習到希望每個人都開心快樂的心意。

向左走、向右走的奇妙緣分

與每位藝術家認識，都是一段段特別的緣份。

我在巴黎和莎賓娜認識、在翡冷翠和塔拉瑪認識，都是很奇妙的過程。塔拉瑪是提前飛往翡冷翠、兩晚臨時住宿房東法畢歐先生的朋友，巧合的是，我和Eva在4月所訂的公寓，就在距離塔拉瑪工作室不到50公尺的距離。當法畢歐先生問我在台灣從事什麼行業時，我一說我作的是藝術經紀與寫作，他便很熱心地要介紹藝術家給我認識。

他表示要開車載我們去公寓處，而我給他我們下一站的公寓地址時，他也沒有太訝異，只是微微一笑說，工作室就在旁邊。隔兩天，等到我來到工作室門前，對上天的安排，只能臣服。

因為2014年，莎賓娜帶著瑪格麗塔，我帶著M哥，曾經來到辦過莎賓娜珠寶展覽的「金工工作坊」（Alchimia Contemporary Jewellery School in Firenze）[註1]，離塔拉瑪的工作室，僅有18公分的一牆之隔。我們像是向左走向右走的主角們，該相遇的，最後終究是相遇了。

4

5

重新看待父女關係

　　很幸運地，爸爸有時間和體力可以出來玩，雖是父女，但其實我們的生活習慣、價值觀、金錢態度、對小孩的教養，相距甚遠。尤其他是以父親和祖父的客人角色，而我是以女兒和母親的主人角色，面對實為龐大複雜的關係，使我們在為期一個月的共同生活裡，因為是家人彼此看不慣，卻又急著適應對方，吵架在所難免。

　　思慮細密、替人著想、說話委婉的父親，在我眼裡，成為說話不直接、觀點不明確、不表達自己想法的爸爸。朋友們看見我與父親的相處，幫助我以全然不同的角度，平靜看待，告訴我他們看到的我的父親，是什麼模樣。當我改以朋友的方式來看父親，才發現，他其實很努力地在配合我的步調。

藝術洗禮後

　　時間像是一個隱形的編織者，默默不語，以它無窮盡的耐心，漸漸轉變我看待世界的角度，一塊塊建築起影響我走向未來的道路。或許是我的心，蒙蔽了太多的塵埃，變得醜惡不安，需要接近美，依靠藝術來淨化，或許藝術是我救贖自己的方式，這堂藝術課程，是一門學無止盡的學問，是藝術帶著我重新調整了如何看待世界的態度。我相信，藝術能帶給人們一種穩定的力量。

　　義大利和台灣最大的不同，在於他們了解何為美。以前的我，曾經很困惑於台灣的不美。過了不惑之年後，我總告訴自己，沒關係，那表示，生活在台灣的我們，還有很大的空間和很多時間可以努力。

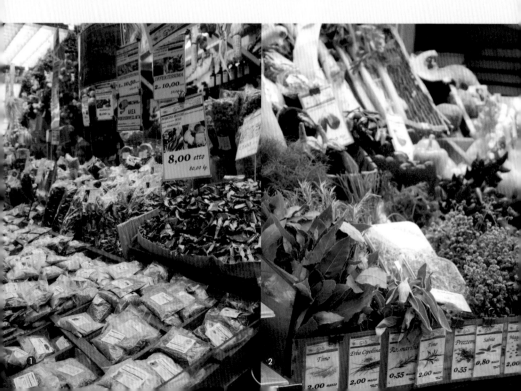

我們從義大利人的皮革染色上，如皮包和鞋子，學習到他們對於顏色的精確掌握，以及對於事物美好的想像，凡是說得出口的顏色，櫥窗裡進入眼簾的漂亮色澤，絕對是超出經驗與想像。

夏季的翡冷翠，中午炙熱的有如南台灣的超級驕陽，身為亞熱帶居民的我們，絕對十分熟悉這樣有如陣陣熱浪的氣候，直到晚上9點，才會漸漸隨著夜色轉涼。從清晨4點到早上9點，以及下午5點到晚間9點，是欣賞變化多端的義式天空的好時機，那是讓大自然訓練我們眼睛接受顏色層次的絕佳學習機會。

其間的上午10點到下午4點間，也請學義大利人躲在陰涼的室內，在威尼斯巷子的小店裡，和當地人一塊兒分享幾十分鐘，品嘗不稱作拿鐵也不叫卡布其諾的小小杯咖啡；在佛羅倫斯到處林立的冰淇淋店前排上一小段隊伍，以欣賞烏菲茲美術館畫作的角度，來練習觀察取材自水果和堅果的冰淇淋色澤，或許有朝一日，我們將學習到如何將色彩搭配的既有趣又有風格，使生活增添美好，讓藝術與我們無時無刻地同在。■ ■

❶❷熱內亞菜市場中的香料店，整齊羅列並仔細介紹各種香料，這或許是某些義大利人在混亂的日常生活中，仍可以保持著優雅態度的小祕密
❸❹或許是珍愛藝術的原因，讓義大利人的食物呈現視覺的美麗成果

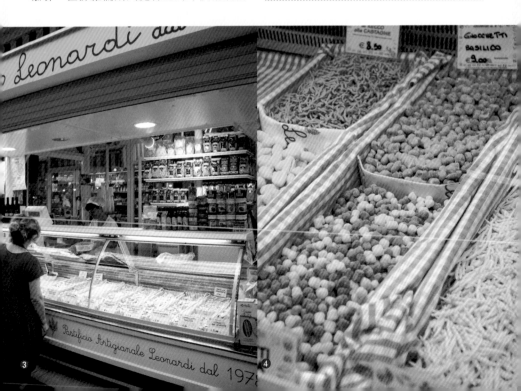

3

4

義大利
尋藝之旅
看展‧拜訪藝術家‧體驗義式鄉間生活

世界主題之旅
99

作　　者	蕭佳佳

總 編 輯	張芳玲
發想企劃	taiya旅遊研究室
企劃編輯	張焙宜
主責編輯	林云也
封面設計	許志忠
美術設計	許志忠
地圖繪製	許志忠

太雅出版社
TEL：(02)2836-0755　FAX：(02)2882-1500
E-MAIL：taiya@morningstar.com.tw
郵政信箱：台北市郵政53-1291號信箱
太雅網址：http://www.taiya.morningstar.com.tw
購書網址：http://www.morningstar.com.tw
讀者專線：(04)2359-5819 分機230

出 版 者	太雅出版有限公司
	台北市11167劍潭路13號2樓
	行政院新聞局局版台業字第五○○四號

印　　刷	上好印刷股份有限公司　TEL：(04)2315-0280
裝　　訂	東宏製本有限公司　TEL：(04)2452-2977

法律顧問	陳思成律師

初　　版	西元2016年09月01日
定　　價	280元

(本書如有破損或缺頁，退換書請寄至：台中市工業30路1號　太雅出版倉儲部收)

ISBN　978-986-336-132-9
Published by TAIYA Publishing Co.,Ltd.
Printed in Taiwan

編輯室：本書內容為作者實地採訪資料，交通、展出、活動、餐廳、工作室資訊等，均有變動的可能，建議讀者多利用書中網址，或本公司其他義大利旅遊書籍所提供的網址查詢最新的資訊，也歡迎實地旅行或居住的讀者，不吝提供最新資訊，以幫助我們下一次的增修。
聯絡信箱：taiya@morningstar.com.tw

國家圖書館出版品預行編目資料

義大利尋藝之旅：看展‧拜訪藝術家‧體驗義式鄉間生活／蕭佳佳 作 .
— 初版 . — 臺北市：太雅，2016. 09
面； 公分 . —（世界主題之旅；99）
ISBN　978-986-336-132-9（平裝）

1.藝術　2.旅遊　3.義大利

909.45　　　　　　　　　　105011142

這次購買的書名是：

義大利尋藝之旅 (世界主題之旅 99)

*01 姓名：＿＿＿＿＿＿＿＿＿＿＿＿＿＿ 性別：□男 □女 生日：民國＿＿＿＿年

*02 手機(或市話)：＿＿＿＿＿＿＿＿＿＿＿＿＿＿＿＿＿＿＿

*03 E-Mail：＿＿＿＿＿＿＿＿＿＿＿＿＿＿＿＿＿＿＿＿＿＿＿

*04 地址：□□□□□ ＿＿＿＿＿＿＿＿＿＿＿＿＿＿＿＿＿

*05 你時常關注並固定追蹤，與旅遊相關的Facebook頁面為何？(請至少填2個)

1.＿＿＿＿＿＿＿＿＿＿＿ 2.＿＿＿＿＿＿＿＿＿＿＿

3.＿＿＿＿＿＿＿＿＿＿＿ 4.＿＿＿＿＿＿＿＿＿＿＿

5.＿＿＿＿＿＿＿＿＿＿＿ 6.＿＿＿＿＿＿＿＿＿＿＿

06 你是否已經帶著本書去旅行了？請分享你的使用心得。

＿＿＿＿＿＿＿＿＿＿＿＿＿＿＿＿＿＿＿＿＿＿＿＿＿＿＿＿＿

＿＿＿＿＿＿＿＿＿＿＿＿＿＿＿＿＿＿＿＿＿＿＿＿＿＿＿＿＿

＿＿＿＿＿＿＿＿＿＿＿＿＿＿＿＿＿＿＿＿＿＿＿＿＿＿＿＿＿

＿＿＿＿＿＿＿＿＿＿＿＿＿＿＿＿＿＿＿＿＿＿＿＿＿＿＿＿＿

很高興你選擇了太雅出版品，將資料填妥寄回或傳真，就能收到：1.最新的太雅出版情報 2.太雅講座消息 3.晨星網路書店旅遊類電子報。

填問卷，抽好書 (限台灣本島)

凡填妥問卷(星號＊者必填)寄回、或完成「線上讀者情報上傳表單」的讀者，將能收到最新出版的電子報訊息，並有機會獲得太雅的精選套書！每單數月抽出10名幸運讀者，得獎名單將於該月10號公布於太雅部落格。太雅出版社有權利變更獎品的內容，若贈書消息有改變，請以部落格公布的為主。參加活動需寄回函正本始有效(傳真無效)。活動時間為即日起～2017/06/30

以下3組贈書隨機挑選1組

放眼設計系列2本

居家烹飪2本

黑色喜劇小說2本

太雅出版部落格
taiya.morningstar.com.tw

太雅愛看書粉絲團
www.facebook.com/taiyafans

旅遊書王(太雅旅遊全書目)
goo.gl/m4B3Sy

線上讀者情報上傳表單
goo.gl/kLMn6g

填表日期：＿＿＿年＿＿＿月＿＿＿日

廣 告 回 信
台灣北區郵政管理局登記證
北 台 字 第 1 2 8 9 6 號
免 貼 郵 票

太雅出版社 編輯部收

台北郵政53-1291號信箱
電話：(02)2882-0755
傳真：(02)2882-1500
(若用傳真回覆，請先放大影印再傳真，謝謝！)

太雅部落格 http://taiya.morningstar.com.tw

有 行 動 力 的 旅 行 ， 從 太 雅 出 版 社 開 始